U0034961

POP 海報秘笈

（ 精緻海報篇 ）

POP精靈・一點就靈

●全國第一套具系統，精心研發的POP叢書，不但兼具高參考價值，也是最佳的學習範例。

「POP推廣中心」一直秉持著專業、誠懇、認真的態度推廣POP教育，在此也非常感謝讀者熱烈的支持，藉此鼓勵本中心以全方位的理念，更專業更精緻的POP廣告發展空間。讓有興趣的讀者有更多的參考依據，進而邁向專業POP人員的領域。本中心除了深入各校園、機關團體、社團推廣外，更精心研發各種的課程教材，非常公開化發表於新書上，使讀者群有更加完整循序漸進的學習模式，建立起專業的POP教學系統及參考範例。首先要為讀者介紹的是POP海報祕笈系列，別於其它POP書籍的差異此叢書標榜的是，先企劃後製作的理念，使每本書皆有承先啟後的效果，關聯性及系統性非常的顯著，讓讀者可以依自己的需求而有很多元化的選擇空間。**(1) 學習海報篇**：將學習POP的觀念由淺至深做最詳細的介紹，並非常的公開化POP推廣中心的教學內容，是一本極具說服力的教科書，是導引初學者很好的學習範例。

(2) 綜合海報篇：此書除了有詳盡的各種POP海報的製作流程介紹，更重要的是有更多種不同屬性的海報範例（500張以上），是一本製作海報時最佳的參考範例。**(3) 手繪海報篇**：介紹各種白底海報的製作技巧流程，除了有專業的分析，更有高達（500張）的實際範例，搭配各種的技法，可讓你在POP的領域裡更上一層樓。**(4) 精緻海報篇**：運用各種有色紙張來繪製高級的POP海報，除了強調配色的原則再配合特殊的技法，亦可延伸更多的創意，是一本極具可看性的參考書內容也擁有近500張優秀的POP海報。**(5) 店頭海報篇**：為了延續POP的發展空間，店頭POP成了不可或缺的角色，除了需擁有企畫執行能力外，更能將POP從手繪至電腦全盤掌握，整本書將有近40個的促銷範例，可提供讀者在辦活動的參考依據。**(6) 創意海報篇**：為了提升POP的廣告價值，筆者不遺餘力研發更有廣告價值的創意表現，讓POP作品更有生命力，在此書您將可看到各種不同POP創意表現方法，培養讀者的創意空間。**(7) 設計海報篇**：結合平面、印刷、完稿、電腦合成的觀念來創意新形態的POP海報，印證POP為萬能美工的基礎。在此書中你將完整了解各種最新的表現技法。以上各本書陸續出版中，

●POP字學系列，由淺至深教授盡50幾種的字體。從書寫技巧、裝飾、變化、設計及創意應有盡有，讓您愛不釋手。

·學習POP
·快樂DIY

●提供最新的POP觀念再由POP推廣中心所研發的POP字學系列及POP海報祕笈系列，讓您快速成爲POP高手。

　　是一套極具收藏價值的叢書，敬請期待!!接下來要介紹的是字學系列，筆者整整花了三年的時間從新彙整POP字體的系統，讓學習手繪POP者們可更加清楚了解書寫的技巧及口訣，不僅整套叢書極具連貫性，相輔相成是一套較易舉一反三的參考書藉。

第一本(1)

正體字學；是所有字體的根本，學會此種字方可衍生出各種變化字形來，書中除了有完整的字帖範例外更有詳盡的書寫技巧及口訣，是一本入門必備的好書。(2)**個性字學**；此本書的字形較活潑不受限制，但是其變化是根據正字而加以衍生，字形包含胖胖字，一筆成形字，及各種字形的裝飾技巧與變化，活絡了POP字體的表現空間，是一本多樣化的字體參考書。(3)**變體字學（基礎篇）**變體字爲大家所喜愛的字形之一，大致可分爲筆尖字與筆肚字，以這二種字爲基礎再加以延伸變出七種不同的字形來，此書除了有詳細的字帖外，也有很多媒體的製作流程介紹，此書可讓你輕鬆掌握變體字的效果。(4)**變體字學（應用篇）**將變體字的七種變化做更詳細的解析，並介紹平筆字及仿宋體的書寫技巧及應用範例，此本書有200張的作品欣賞可提供給讀者是最佳的參考範例。(5)**創意字學**：此本書除了介紹胖胖字，一筆成形字的架構外，並重點推薦字形裝飾、印刷字／合成文字等更專業的字形設計，從此書你將對POP字體的價值空間有更完整的認知。感謝字學系列深受讀者的喜愛與肯定，市場反應良好。筆者會再接再勵研發出更多更好的系統來。

　　以上二套POP叢書，皆是POP推廣中心所精心研究的成果發表，歡迎各位讀者批評指教，給予筆者更好的建議，共同爲POP廣告創意出更多的空間來。

●POP海報祕笈系列是一套針對讀者對繪製POP海報的疑難雜症下去設計規劃，從簡易的手繪海報到精緻的設計POP或店頭佈置皆有極爲詳細的解說。

壹、推廣課程篇…7

貳、字形裝飾篇…18

參、插圖技法篇…52

錄

・POP推廣中心介紹
・POP各式班別介紹

推廣課程篇

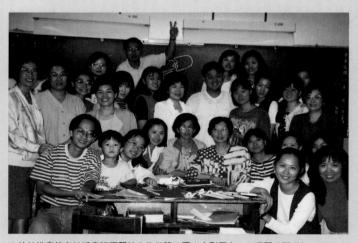

●校外推廣筆者於插畫班研習結束後與鷺江國小合影留念。〈研習時間下午4:30-6:00〉

●長庚大學於每年暑假皆會舉辦全國性POP研習營隊，獲得極大的迴響。〈三天兩夜〉

序言

　　「POP推廣中心」自從深入各校園及機關團體授課，演講，美工營隊，社團指導。皆有不錯的風評與口碑，在此筆者代表本中心推廣的師資群向大家致萬分的謝意，讓本中心的老師，在不同的領域裡有更多更大的發揮空間。從校外的(1)推廣課程而言，除了可免除學員往返的困擾外，更能兼顧家庭或學業，節省很多時間又可達到一定的學習效果。「大致可分為機關團體研習課程，國中、國小、幼稚園課後研習」。(2)社團指導：舉凡校園內相關屬性的社團，廣告研習社、美工社甚至是專業的POP社，本中心推出不同的系列課程可提供學員多樣化的學習，成為POP高手進而增加每個社團的專業素質。並協助指導社團的運作及管理。使社員有強烈培養第二專長的意願。

　　(3)演講及美工營隊；由於POP大量風行於校園間，各社團也都有舉辦POP研習的活動，但學習效果頗差，本中心不僅有系統的規畫包裝整個活動，更提供專業的宣傳服務及訓練，以達到每個營隊或活動圓滿成功建立起良好的口碑。綜合以上的推廣內容若是有任何的疑問皆可隨時洽詢本中心，我們將會提供給您更專業的服務。

　　接下來介紹整本書的內容，全部都是精緻手繪POP範例，範例將近500張，融合了各種的字體與技法創作出更多元化的創意空間，從中你將會得到配色的概念，插畫表現技法，各式創新的編排此本書將會提供你在POP創作上更高層次的領域。最後，唯整辭者才疏學淺，疏失之處，尚望各界先進，不吝指正，謝謝！

簡仁吉于台北

　　1997年12月

●德明商專社團指導，上課檢討作業情形，為成果展準備。〈每週上課一次2小時〉

（一）POP推廣中心介紹

＊推廣系統介紹

　　筆者致力於POP廣告的研究，在推廣教育裡花了相當多的精神與時間，從出書、課程研究、師資培訓、推廣路線規畫，主要是為了拓展POP的發展空間，樹立起專業的組織系統，讓學習的管道更加暢通，有鑑於此於85年在台北市重慶南路一段77號6F之3設立了全國唯一，最專業的「POP推廣中心」。讓想學習POP廣告的同好者有最好的進修天地，以拓展個人的學習空間培養第二專長。

```
                    POP 推 廣 中 心
         ┌──────────────────┴──────────────────┐
       校 外 推 廣                            創 意 教 室
   ┌──────┬──────┬──────┐        ┌──────────────┬──────────┬──────────┐
 機關團體授課  社團指導  演講  美工營隊   ＰＯＰ系列      美工系列      設 計 系 列
```

| 各機關研習班隊 | 幼教相關機構 | 國中國小課後研習 | 美術（工）社 | 廣告研習班 | POP社 | 各機關團體研習 | 社團學會幹訓課程 | 校園各社團 | 系學會 | 學生會 | POP變體字班 | POP字體班 | POP海報班 | POP實做班 | POP設計班 | POP創意班 | 造形插畫班 | 環境佈置陳列班 | 巧藝班 | 平面設計完稿班 | CIS企劃設計班 | 印刷實務應用班 | 電腦繪圖設計班 |

●與市農會景美區的媽媽學員於成果展合影留念。

本推廣中心的教學系統，皆是由簡仁吉老師率領中心的授課老師加以開發研究。不僅課程內容豐富，重點是簡單易學速成讓您快速成為POP高手，進而有能力從事有關廣告設計的工作。本中心的師資拒絕外聘統一訓練，不僅在教學系統、課程模式，教材製作、組織概念皆有極為完備的整體感，才能創造出高品質、高服務、高效率的推廣教育。方可使學員學習時放心，課堂上用心，作功課開心。以達到本中心的主旨「學習POP、快樂DIY」的意境。

本推廣中心教材非常有系統，由淺至深慢慢了解POP廣告的樂趣，全部都由授課老師精心繪製，設計讓學員有更多的參考依據，方可製作出更具水準的作品來。其下的推廣組織系統讓讀者可更了解POP推廣中心的主旨。

●筆者親自示範教室佈置課程的作法於台北市內湖國小。

●筆者於週二下午4：30-6：30於樹林鎮三多國小課後研習教授教室佈置課程。

●筆者致力於社團推廣，與長庚大學美工社社員在成果展合影留念。

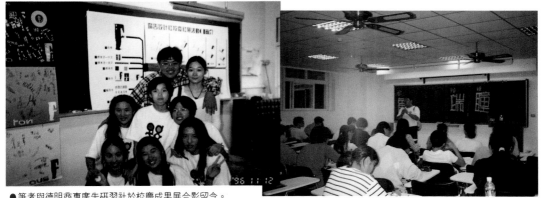

●筆者與德明商專廣告研習社於校慶成果展合影留念。

●筆者推廣POP教育不遺餘力常於各社團演講授課。

＊課程系統介紹

POP推廣中心的各項課程皆是經過評估審核、試講試教所產生的，所以其學員的接受能力頗具讚賞。因此鼓勵本中心的師資群更加用心賣力為各種課程，研究更新、更快、更易學的方法來，以達到輕鬆易學的目標。

從最基本的POP課程而言，大致可分為正體字學班、正字海報班、活字海報班、POP實做班、設計POP、創意POP、由淺至深學習，若是經過以上班別的洗禮，將可成為首屈一指的POP高手，從中將學習到各種字形的架構、編排與構成，色彩學、創意與設計、豐富基本

```
                    校外推廣課程系統
                          │
            ┌─────────────┴─────────────┐
         POP系列                      美 工 系 列
            │                            │
  ┌─────────┼─────────┐          ┌───────┴───────┐
正字海報班  活字海報班  變體字海報班   插 畫 班   環境佈置陳列班
```

正字海報班	活字海報班	變體字海報班	插畫班	環境佈置陳列班
徵人海報	胖胖字、一筆成形字	各式書籤	造形插畫技法	點線面背景構成
告示海報	告示牌	筷畫標語	造形剪貼技法	公佈欄製作
標價卡	促銷海報	撕貼海報	麥克筆上色技法	榮譽榜製作
價目表	形象海報	技法海報	廣告顏料上色技法	標語製作
二十多種字形	拍賣海報	各種字體介紹	色鉛筆上色技法	壁報製作
				教室佈置製作
				整體規劃

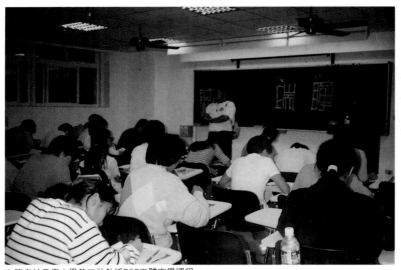

●筆者於長庚大學美工社教授POP正體字學課程。

的廣告知識，皆可完成圓一場設計人的美夢。以上課程都非常的紮實，配合實作的經驗循序漸進而達到依不同的場合創作出實用且價值性高的作品來。

　　插畫班及環境佈置陳列班這二種系列課程是針對學員幼教國小老師及有興趣學插畫的學員加以設計研發。除了可免去畫圖恐懼症外，還可輕鬆掌握設計版面，美化環境的功能，其中任何一張作品皆有執行的流程，製作的方法，讓你可依照順序創造出漂亮的作品來。學習此套課程不需任何的插畫基礎，只要擁有高度的學習慾望方可達成學會並應用的事實。

　　除此之外另外增設平面設計相關課程如CIS、完稿印刷、各式媒體設計……。因為POP為萬能美工的基礎，再搭配專業廣告知識的學習亦能成為廣告界的高手。

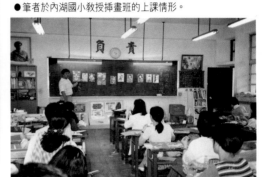

●筆者於內湖國小教授插畫班的上課情形。

●筆者於更寮國小教授POP海報系列課程。

●筆者於碧華國小教授環境佈置陳列班的授課情形。

●筆者於三多國小教授環境佈置陳列班的授課情形。

●筆者於鷺江國小教授變體字海報的授課情形。

＊POP班　　（二）POP各式班別介紹

　　＊POP班系列擁有紮實的課程內容，如POP正字字體班，可使初學者擁有紮實的訓練，一套課程下來可使初學者不再畏懼寫POP字體且能夠任意做字體的判斷，也可學到數種由正字所衍伸出來的變化字體。正字或活字的海報班系列也使得使用者完全不畏懼的製作海報且求更多的變化與海報的精緻感；活字海報中也教授了許多種技法，來製作較有設計風味的海報…等等。

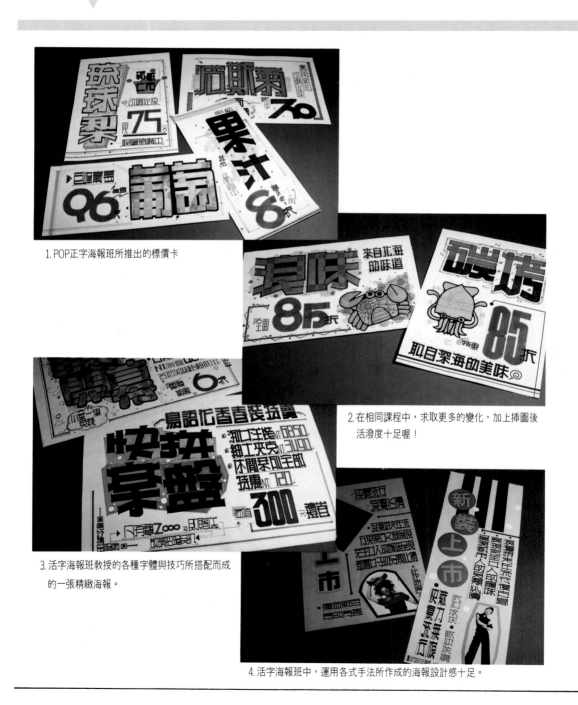

1. POP正字海報班所推出的標價卡

2. 在相同課程中，求取更多的變化，加上插圖後活潑度十足喔！

3. 活字海報班教授的各種字體與技巧所搭配而成的一張精緻海報。

4. 活字海報班中，運用各式手法所作成的海報設計感十足。

☀插畫班

　　插畫班在無任何基礎狀況下一樣可以使初學者學得得心應手且沒有負擔，一系列的課程下來可以學到多種的插畫技巧、上色方法與剪貼技巧，讓您擁有除了設計海報外，另一種的搭配選擇，且運用在海報上，更能使版面活潑化且精緻化，所以這也是一門相當重要的課程；而在剪紙技巧上更是能提升許多，所設計出的版面都是相當豐富且活潑化的喔！

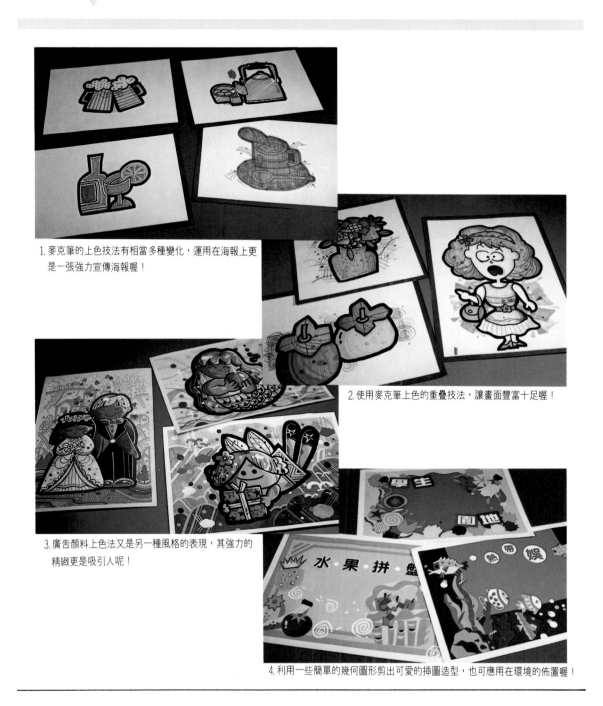

1. 麥克筆的上色技法有相當多種變化，運用在海報上更是一張強力宣傳海報喔！

2. 使用麥克筆上色的重疊技法，讓畫面豐富十足喔！

3. 廣告顏料上色法又是另一種風格的表現，其強力的精緻更是吸引人呢！

4. 利用一些簡單的幾何圖形剪出可愛的插圖造型，也可應用在環境的佈置喔！

＊變體字班

除了POP海報班外，另有變體字班讓您搭配選擇，其課堂內容充實且豐富有趣；首先除了教授變體字各種字體書寫技法外，額外推出精緻小卡片與信箱的製作，在製作海報更有另一消遣的活動空間。標語的製作或是誠徵海報皆有不同的技法與教法，使其每位學生都能夠滿載而歸，再加上寫實照片配合其說服力更是加強了許多，故此門課也是相當熱門的。

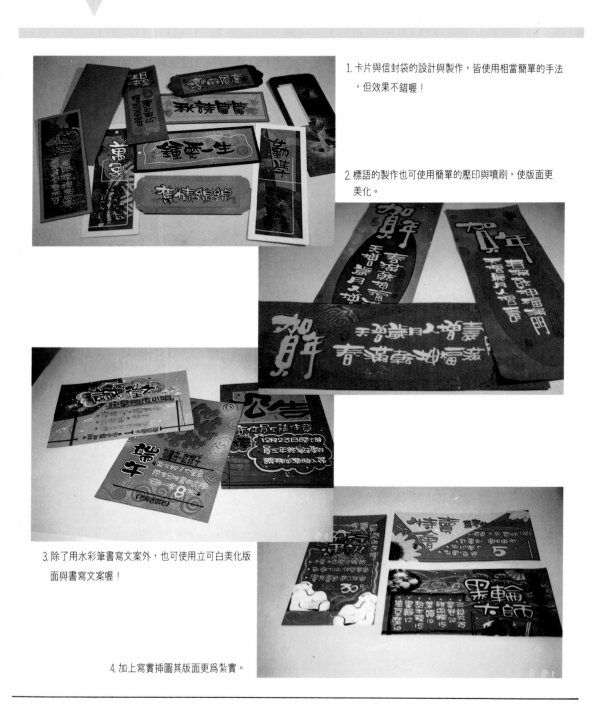

1. 卡片與信封袋的設計與製作，皆使用相當簡單的手法，但效果不錯喔！

2. 標語的製作也可使用簡單的壓印與噴刷，使版面更美化。

3. 除了用水彩筆書寫文案外，也可使用立可白美化版面與書寫文案喔！

4. 加上寫實插圖其版面更為紮實。

＊環境陳列班初級（前三堂）

環境陳列班也不需任何基礎依然可以學得略有心得且可以成為環境佈置的高手喔！

環境陳列班利用簡單的幾何圖形依點、線、面與相互的綜合應用使作品更為美化與紮實。也可利用剪貼技法作造形插圖，如：風、雲、草、海再作一系列的搭配使整個版面更生動活潑化。故此門課程是相當實用且有趣的。

1.幾何圖形與線做搭配，使其版面更豐富。

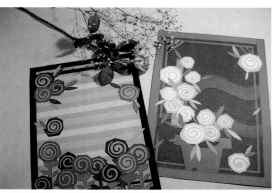

4.利用剪貼的手法做成的花盆設計相當吸引人。

2.空間式背景的設計讓人有相當舒服的感覺。

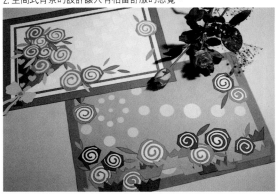

3.各式的設計手法，讓風格更區別化了。

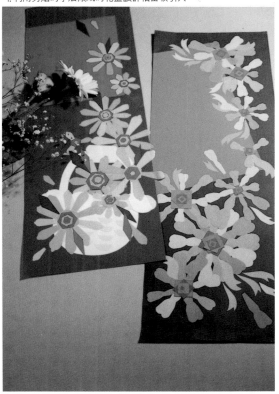

5.以花做配置的效果感覺相當熱鬧喔！

✳環境陳列班初級（後三堂）

環境陳列班後三堂所強調的是使用簡單的幾何圖形，做各式的插圖變化，無論是花、草、樹木、甚至動物造型皆可輕易學會，再加上框的變化與應用，架構更趨穩定，背景的變化上、使用各式造形去營造其豐富感。

因後三堂的課程更為精緻且變化更多故此課程是相當物超所值的。

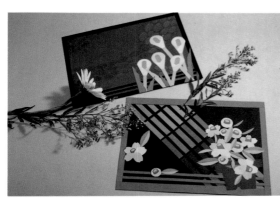

1. 剪貼後在做花的組合與框的變化，感覺很豐富。

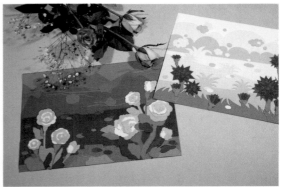

4. 利用花的重疊法與空間式背景搭配、效果十足。

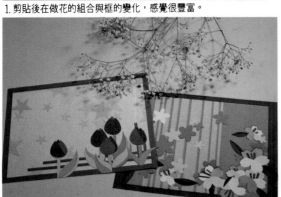

2. 做點與面或點與線的設計，別有另一風格。

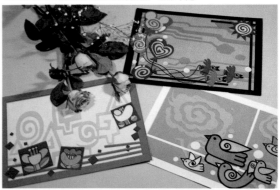

5. 精緻剪貼的插圖設計給人更有親切感。

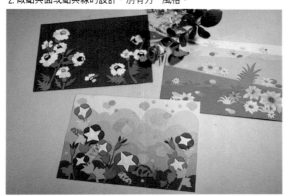

3. 空間式背景畫面相當豐富化。

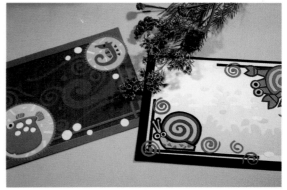

6. 精緻剪貼配合創意的延伸，使版面更有風格。

✳ 環境陳列班進階班

　　　進階班的課程具有相當的說服力且版面的豐富是無人能比的，運用甚礎班的基本概念再加上進階班的上課重點便可輕輕鬆鬆的設計而成喔！

　　　在成品中可依矩形的版面、空間版面、造形版面去做各式的變化，來營造其版面的豐富化喔！且做色系的大膽配色使其版面更熱鬧化。

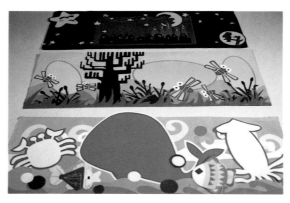

1.每一組的搭配皆使用
不同形式的變化。

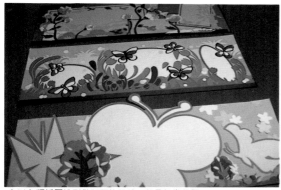

2.以各類插圖造形做版面的設計，效果相當美觀。

3.每一系列皆不跑出所訴求的主題。

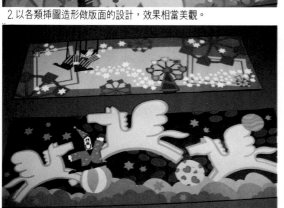

4.每一成品的美觀，與裝飾有相當大的關係。

5.每一系列的主題皆不同，也可以童話的故事做吸引目光的策略！

2

字形裝飾篇

・疊字字形裝飾

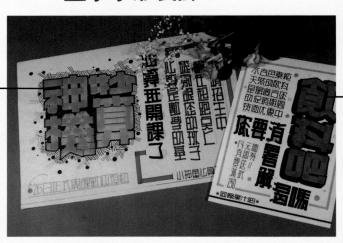

部份加上框並往外做上裝飾。
再用深色的雙頭筆把筆劃重疊的
書寫疊字時應該選擇淺色較佳，的

方向加上立體框效果也不錯。
疊字的裝飾可採類似色，並選定

·疊字字形裝飾

·疊字書寫完時，可採類似色將字裝飾成「骨架字」的感覺，並往外加些線條增加主標題的律動。

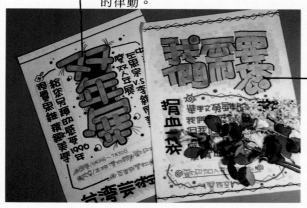

·加框的方式疊字可以選擇。前後不角20來書寫

·中間調、深色調字形裝飾

·題。用「直細」的方式書寫主標意大體色塊，再用「橫粗」用黃色大支麥克筆刷出寫

·調的裝飾之一。而此種方法也是屬於深色使用，單一色塊可以選淺色的雙頭筆來

·以穩定字架。選用「加中線」的方式來用紅色來寫字的時候，可

·飾方法。還可選用「幾何圖形分割」的裝中間調的裝飾除了加中線之外，

一、中間調字形裝飾（紅、綠、咖啡）

正字海報給人工整、嚴肅的感覺，所以在書寫海報時應先畫線打格子，打格子能將字寫得很整齊。如此張海報的主標題雖用正字來書寫，但可加上圓角字及拉長壓扁的變化，而且中間調的主標題須做上分割法的字形裝飾，副標題則應選用深色調的小天使彩色筆來書寫並加上大體色塊的字形裝飾，這樣正字海報就會有另外一種的風格。

當整張海報的文案內容都寫完之後，最後應考量海報的版面，在說明文的附近畫上輔助線跟飾框，海報就算完成。

● 副標題

● 說明文

● 主標題

● 指示文

● 指示圖案

● 輔助線

● 飾框

生日快樂

週年慶

四維超市

慶祝開幕週年

持券攜歡喜回饋

活動另買另送!!

即可立即架加現場抽獎

凡至本店消費2次

熱情大方送

二、深色調字形裝飾（藍、黑、紫）

　　活字就是所謂的活潑字形，活潑字形通常可以應用在較歡樂、溫馨的海報上，再做一些活字的變化配合粉紫色的雲朵色塊便能將幼兒園的溫馨氣氛充份表現出來。

　　當海報的主標題為橫向書寫時，說明文的書寫方向就可以改採直向的方式。另外，若說明文的編排方式屬於較中規中矩的時候，我們可以在加了飾框之後，再加上飾框的花樣裝飾，讓規矩的編排多了些變化。

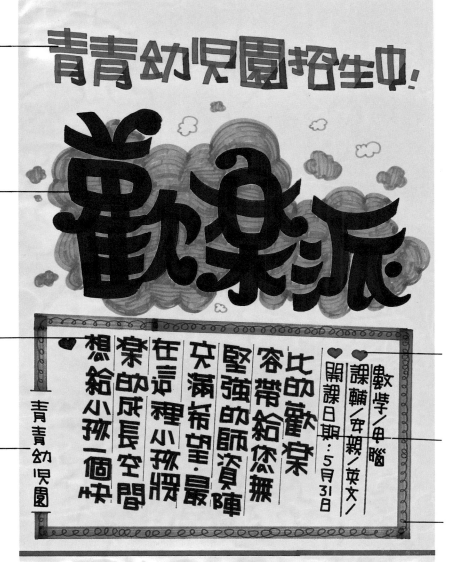

●副標題

●主標題

●說明文

●指示文

●指示圖案

●輔助線

●飾框

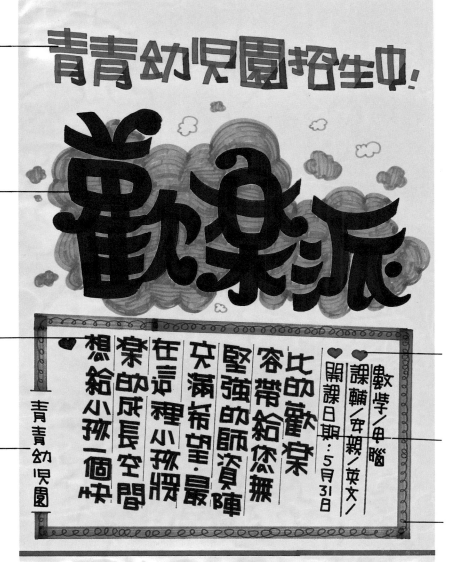

青青幼兒園招生中！

歡樂派

數學／電腦
課輔／安親／英文／
開課日期：5月31日

比的歡樂
容帶給您無
堅強的師資陣
充滿希望·最
在這裡小孩將
棒的成長空間
想給小孩一個最

青青幼兒園

三、中間調字形裝飾（紅、綠、咖啡）

　　通常在看一張海報的時候，第一眼注意的多為主標題，因此主標題的字形跟其裝飾非常重要。此張告示海報的主標題便是採用活字變化裡的梯形字，我們選擇換部首的方式做字形裝飾較能符合此張海報。

　　加在說明文附近的飾框，我們可以選擇跟紙張相同色系的顏色來畫，利用轉筆的方法可畫出很多角度的框。單調的飾框，可以用雙頭筆相同的顏色在框線外面加上複線，使呆板的編排方式版面更加活絡。

● 副標題

● 說明文

● 指示文

● 主標題

● 指示圖案

● 輔助線

● 飾框

四、疊字字形裝飾（角20粉色系）

在書寫疊字的時候，通常會選用淺色調的角20麥克筆，再依照疊字的字學公式來書寫就可以了。再來，疊字要加外框的字形裝飾，而框的顏色則應該採深色調的雙頭筆來加，先加重疊部份的細框再加上完整的外框即算完成。

飾框也可以用角20的麥克筆寫意的畫出來，若嫌太單調，則可以拿類似色的雙頭筆在飾框上加上具象的圖案。

海報的空間若很多的話，通常我們會再加上一些符合此張海報內容的幾何圖形做點綴。

● 主標題

● 副標題

● 說明文

● 指示文

● 飾框

● 輔助線

● 指示圖案

★手繪告示牌：

1	4
2	5
3	6

1. 利用櫻花麥克筆書寫主標題。
2. 依據主標題的色調做字型裝飾。
3. 選用小天使彩色筆書寫副標題並做裝飾。
4. 書寫其他文案。
5. 畫上輔助線及飾框做結束。
6. 完成的告示牌。

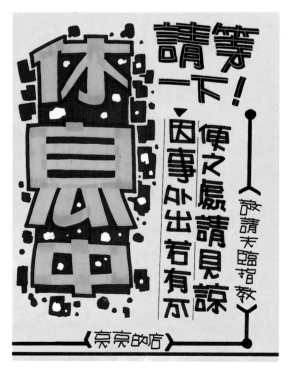

★ 正字徵人海報：

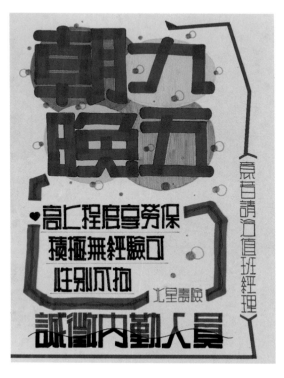

1. 選用深色調麥克筆書寫主標題。
2. 做單一色塊的字型裝飾。
3. 書寫副標題並做分割的裝飾。
4. 將其他文案完成。
5. 整合畫面。

1	4
2	5
3	6

★正字手繪海報：

1. 畫海報之前須先將天地、四週留出來。
2. 利用櫻花麥克筆書寫主標題。
3. 根據主標題的色調做裝飾。
4. 選用小天使彩色筆書寫副標題。
5. 副標題做上裝飾。
6. 畫格子。
7. 用雙頭筆書寫說明文。

1	4
	5
2	6
3	7

8. 書寫指示文。
9. 在說明文附近加上飾
 框。

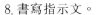 8

10. 最後加上輔助線及
 指示圖案整合畫面
 。

9 10

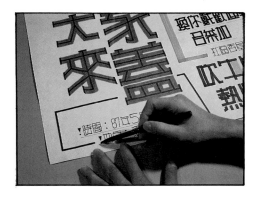

★活字手繪海報：

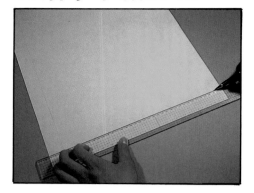

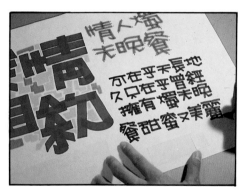

1. 留天地、留四週。
2. 拿麥克筆書寫主標題。

1	4
	5
2	
	6
3	7

3. 做字型裝飾
4. 書寫副標題。
5. 將副標題做加中線的裝飾。
6. 用雙頭筆寫說明文。
7. 書寫指示文及店名。

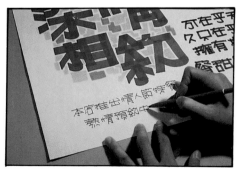

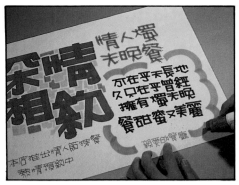

8.加上飾框以豐富畫面
　。

9.在說明文下方畫上輔
　助線。 **8**

10.最後加上指示圖案
　。 **9** **10**

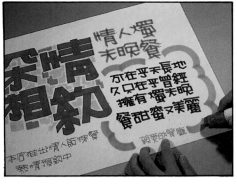

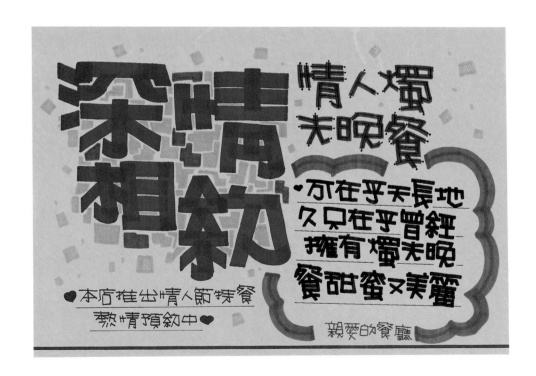

★疊字手繪海報：

1. 用鉛筆將天地、四週畫出來。

1	4
2	5
3	6
	7

2. 利用角20麥克筆書寫主標題。

3. 用雙頭筆將疊字部份畫出。

4. 加上相同顏色的立體框。

5. 書寫副標題。

6. 將副標題加上裝飾。

7. 書寫說明文。

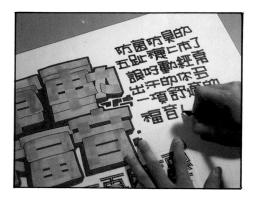

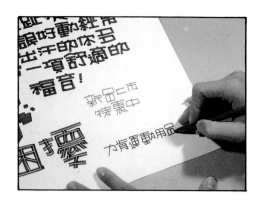

8. 書寫指示文。
9. 做飾框律定版面。
10. 最後加上指示圖案
 及輔助線。

8

9 10

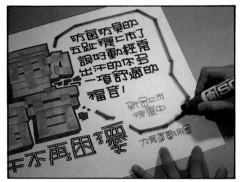

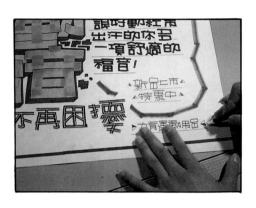

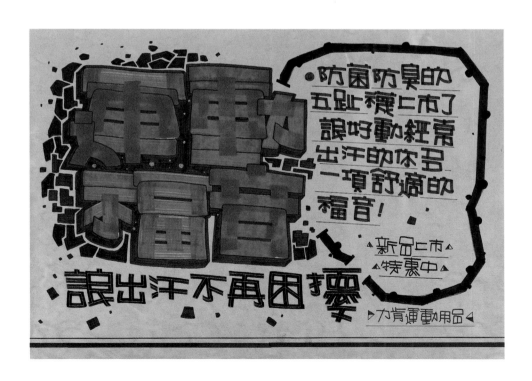

■告示海報

1. 利用雲朵空心的飾框來裝飾說明文，副標也是運用實心的雲朵來裝飾達到相互呼應的整體感。
2. 主標題書寫梯形字並採用波浪形的分割法，讓字架更添活潑的動態，說明文的飾框利用和底紙的類似色，活潑又不會搶到主題風采。
3. 因為整張海報都是用正字來書寫，感覺比較正式，所以利用和底色類似色動態的線條，來平衡版面。

■徵人海報

1. 疊字加上拼圖色塊來裝飾,須注意到其拼圖色塊的大小不能太瑣碎,否則就會顯得混亂。
2. 利用單一色塊來裝飾時,須考慮到四角要透氣的原則,並利用灰色線條來加以律定版面。
3. 主標題裝飾加中線,其交叉處可以加圈圈或打叉來增加其變化,並可利用不同尺寸的筆來應用。

■招生海報　■社團活動海報

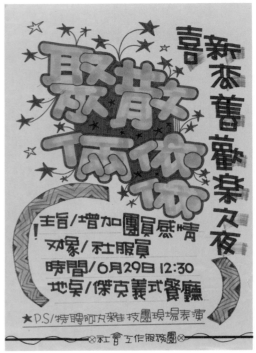

1. 字裡色塊的裝飾，可以利用幾何圖形或是有造形簡單的圖形來加以應用、變化。
2. 利用櫻花麥克筆加以修圓角，就可以表現出圓頭筆書寫的效果，粗飾框更可以在裡面加裝飾變化。
3. 幾何圖形來做為單一色塊，也可以利用換顏色來加以變化。

1　2

3

■送舊迎新海報　■校園活動海報

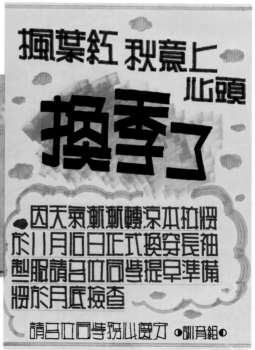

1. 花俏字來做為主標題，讓主標更添活潑花俏的氣息，副標題則是利用寫意法刷出來。
2. 淺色的字可以利用各種不同顏色來加外框，並利用深淺不同的灰來豐富版面。
3. 正字的海報讓人感覺較為正式，運用在告示性的海報上是很適宜穩當的。

1

2　3

1. 收筆字應用在海報的主標題上，頗有另一番風味，快沒水的麥克筆也刷出不一樣的效果喔。
2. 利用輔助線來加以律定版面，讓其相互整合呼應。

1

2

■比賽海報　■展覽海報

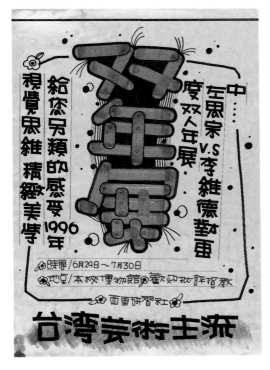

1. 爆炸圖飾框讓人有視覺集中強調的效果，副標的裝飾法則是換部首顏色。
2. 骨架字應用在主標上，可以呈現海報的趣味感，須留意釘子的位置及配置。
3. 飾框和副標題的裝飾相互連結，讓海報有整體感，爆炸的圖形更添動態。

1

2　　3

■公益海報　■告示海報

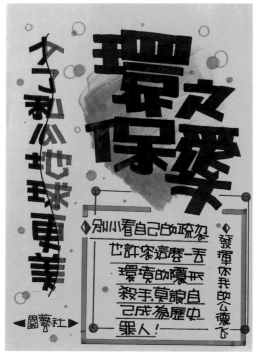

1. 主標題加中線，除了在筆劃交叉處做變化，亦可前後擋起來，也可利用粗的飾框來強調說明文。
2. 利用變形的細紋香來裝飾主標題，讓人感到細膩的質感，花俏的飾框更活潑了版面。
3. 副標題的裝飾利用曲線來做分割色塊的表現，飾框則利用複框來變化。

■餐飲海報　■保健海報

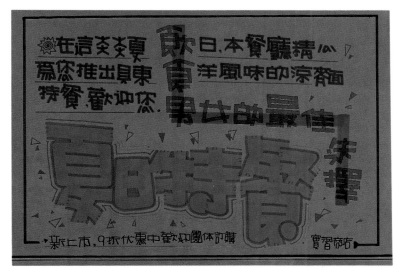

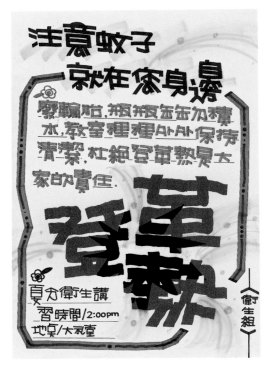

1. 字形裝飾－加外框，可以利用框的變化來達到不同風味的效果。
2. 利用大的飾框來整合版面並加強其重點的視覺效果，和底紙類似色的筆刷出底紋的效果也不錯唷。
3. 單一色塊的裝飾法須注意到四角要透氣。副標則利用分割色塊來做變化。

■促銷海報　■招生海報

行業篇

1　2

3

1. 幾何圖形的大體色塊，讓主標的字間凝聚更加集中，副標則採用角落色塊
來裝飾。
2. 副標題的裝飾加中線也可以超出字架外，別有一番味道，加上紋香圖案的底
紋增加版面動態。
3. 主標題採用雲彩字，並利用飾框來強調出爐時間。

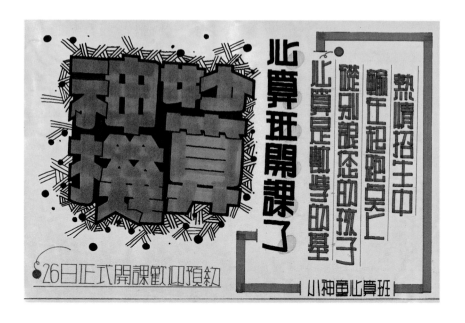

1. 條列式的文案編排，讓人一目了然，值得多應用在海報文案構思上。
2. 正字的海報讓人感覺比較正式穩重，應用在相關屬性的海報上是很有號召力的。

1

2

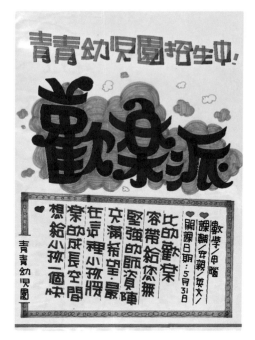

1. 花俏字加雲朵裝飾，讓整張海報感覺起來活潑熱鬧，應用在幼教屬性的海報是很合適的。

2. 疊字，加外框，可以利用抖線來增加動感，說明文的飾框，也可以加中線來做變化。

3. 斷字的書寫須留意到欲斷的地方是否適宜，不然會破壞整體字架的完整性。

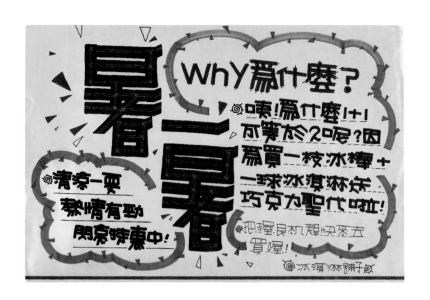

1. 雲朵狀的飾框讓視覺集中有很好的效果，主標則利用勾邊筆加複抖線來裝飾。

2. 主標題採主體框讓字架明顯地凸出，有強調視覺集中的重心。

3. 梯形字讓人感覺比較活潑，加上花俏的飾框裝飾，整個版面更是生動。

1

2 3

■開幕海報 ■節慶海報

1. 利用和主標類似色來做變化，是一種既穩當又討好的做法，讀者可以加以應用看看。
2. 爆炸的飾框再加陰影的變化，更凸顯了說明文的強調性，所以讀者須多應用多樣飾框來表現。
3. 利用快沒水的麥克筆也可以做出意想不到的效果呢！如副標裝飾就是如此。

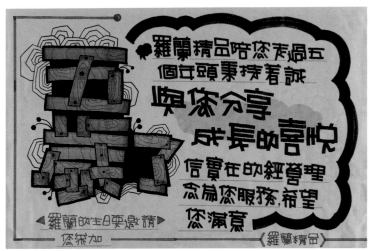

1. 橫粗直細字應用在主標題上，可以微微拉長字架，感覺上字形比較好看。
2. 加上飾框變化，可以讓海報增色不少，讀者可多方面嘗試不同飾框的應用。
3. 書寫木頭字的技巧，須注意到每塊木頭釘疊的順序效果，不然會顯得混亂。

1　2

3

1. 破折的線框，會讓人聯想到爆竹的感覺，亦呼應主標的〞恭賀新禧〞。
2. 幾何圖形的單一色塊，可以換顏色來變化，圓形色塊也暗喻中元節燈籠唷！
3. 為呼應主標，裝飾採用類似色來做綵炮的效果，更添喜慶。

1
2
3

1. 主標題裝飾採加中線，並加抖複線和打叉來變化，讓字架有不同的風味。
2. 用大體色塊做裝飾時須留意到四角要透氣的原則，海報上下用線段來律定版面集中。
3. 抖動的字框，和多顏色的飾框裝飾，讓海報主題"狂歡夜"更為貼切突出。

1　2

3

■告示海報　■說明海報

1. 海報的編排與構成的變化，可以依所好來調整，主標題也可以擺在下方喔！
2. 花俏字是很適合用在柔性訴求上，讀者可以加以應用各種字形在各種不同屬性的海報上。
3. 活潑字書寫時須應用變體字的書寫概念，來增加字體的流暢度。

2

1.厚重的雲彩字，除了感覺穩重之外還帶些可愛柔性的意味。
2.打點字須掌握畫圈打點的原則，每個字須尋找適合的畫圈打點的位置，才不
　致於雜亂地破壞字架。

1

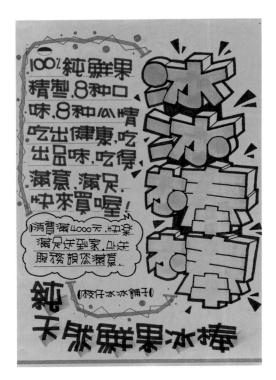

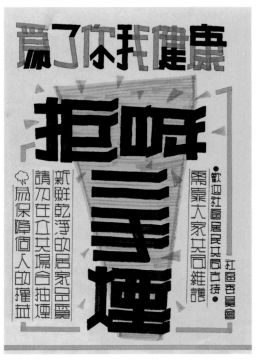

1. 有造形的字裡色塊，可以貼切地點出訴求重點，讀者可以多加運用。
2. 翹腳字的運用，須在字架橫線筆劃較多時，比較好表現，讀者可嘗試看。
3. 立體字給人的感覺比較厚重，有份量，須留意字架厚度的平均。

1

2

3

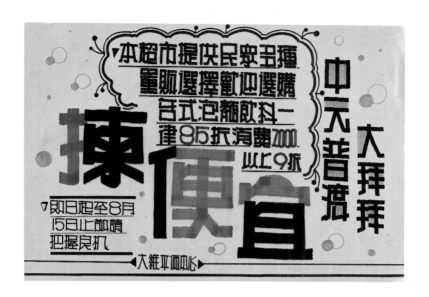

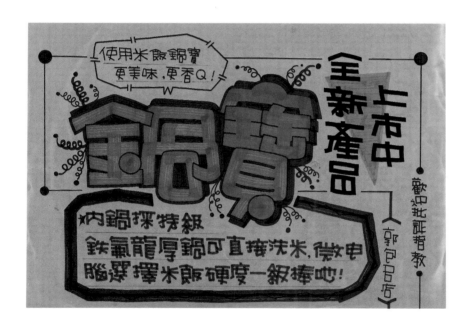

1. 主標題的編排可以決定說明文和其他要素的編排，飾框的應用有助於集中視覺的效果。

2. 厚重的說明文飾框，讓訴求重點更凸顯出來，讀者可以多加利用，使海報生色不少。

1

2

3

插圖技法篇

・剪貼插圖

・太陽花般的剪貼插圖書上可找
從一，我們可以利用各來
到深淺不同的黃色來
種組合太陽花。

・就直接把三字的圖案
上找到的，確定大小之後
這種圖案也是從插圖的書

・影印插圖

・從書中找些符合文案的插圖，利用有色紙張影印，貼在海報的空白處以豐富海報的版面。

・這張海報同樣是利用有色紙張影印，但是不同的地方是除了影印插圖之外，還在旁邊加了閃電的圖案來強調插圖。

・這張也是麥克筆上色技巧，不同的是上色方式較為寫意。

・若用麥克筆上色，則必須先將插圖影印至適當的大小，再用彩色筆上色。

・利用廣告顏料上色時應注意顏料的稠度是否夠濃，必須以不反底色為標準。

・廣告顏料、麥克筆上色

一、剪貼插圖（造型剪貼）（平筆活字）

　　用平筆來書寫主標題時，其字型裝飾也只能用廣告顏料來加。像下面的海報用深色調紫色來寫主標題時，我們就可以加上淺色的外框，再用相同的顏色畫上立體框。

　　插圖部份則可用剪影的方式加一些鏤空的技巧來表現。還有，可以將這個太陽圖案的手換上黃色的類似色做些小變化，最後再沿著太陽圖案剪大約0.5公分的外框。

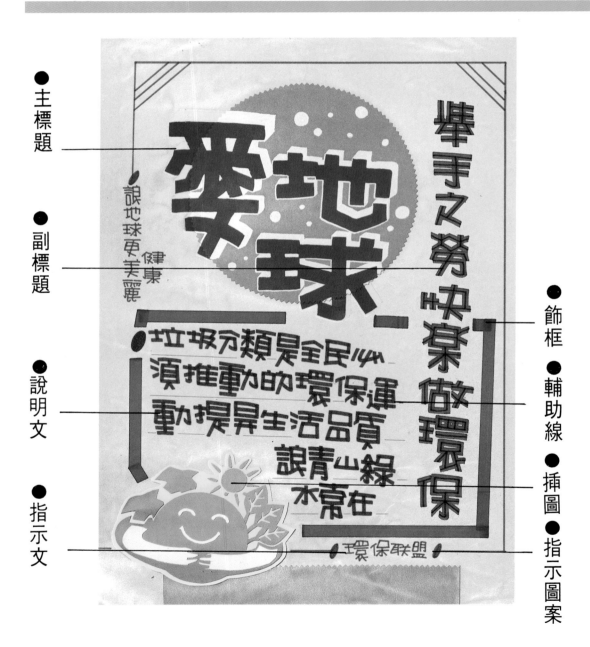

- ●主標題
- ●副標題
- ●說明文
- ●指示文
- ●飾框
- ●輔助線
- ●插圖
- ●指示圖案

二、廣告顏料上色（平塗法）（平筆活字）

　　下面這張海報最不一樣的是全部的構成要素都是用平筆跟廣告顏料來做的，連插圖都是用廣告顏料上色平塗法，因此完成的海報風格跟其他麥克筆寫出的海報風格完全不一樣。

　　插圖採用廣告顏料上色平塗法，先把所有該上色的部份用平塗的技法完成，再調出深一點的顏色來描外框跟做細部裝飾，細部裝飾則可帶插畫的三枝筆概念來畫會使這個插圖更豐富。

● 主標題

● 副標題

● 說明文

● 指示文

● 飾框

● 輔助線

● 插圖

● 指示圖案

三、麥克筆上色（平塗法）（一筆成型字）

　　這張海報的特色在於主標題，主標題是利用剪字的方式來完成的。因為是用剪字的方式，所以我們可以大膽的選用鮮艷的顏色來做，又因為色塊跟底紙的顏色都是深色，所以主標題的框也應該加深色框，這樣黃色的字才會跳出來。

　　如果我們選用深色調的紙張來做海報的話，在書寫副標題跟說明文等其他因素的時候就會出現一些小困難，因為用一般的顏色來書寫，顏色會不明顯，我們只能選用立可白跟銀色勾邊筆來寫，讓字明顯。

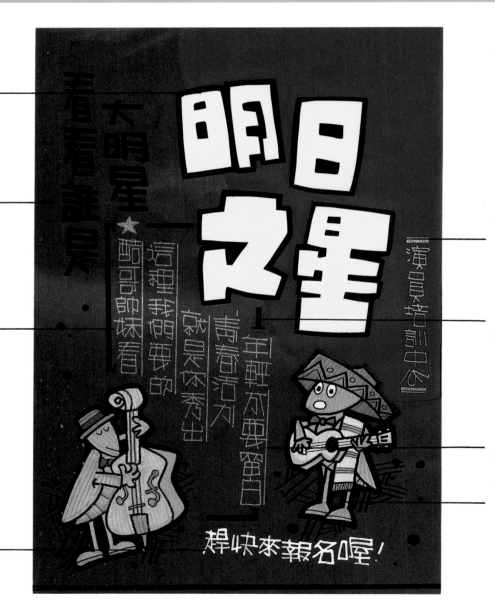

● 主標題

● 副標題

● 說明文

● 指示文

● 指示圖案

● 飾框

● 輔助線

● 插圖

四、影印插圖（滿版）（一筆成型字）

插圖除了廣告顏料上色、麥克筆上色、剪貼技巧之外，還可用最簡單的影印技法來表現。先把合適的插圖圖案找好，利用影印機來縮小、放大就可拿來直接應用，加上噴刷技法便是完整的插圖。

色底海報的主標題最適合的方式就是剪字，因為用麥克筆寫主標題會失色，所以我們應該再加一道手續，把字寫在廢紙上，再跟有色紙張一起把字剪下來並做上裝飾，這樣海報顏色會更鮮艷，更明顯。

●主標題

●插圖

●說明文

●指示圖案

●副標題

●輔助線

●飾框

●指示文

你來我往

最佳室內運動—桌球
想學桌球的新生請注意，請至桌球社報名
只要你有心，保証輕鬆入門
趕快來報名唷！

室內桌球新手門入手

桌球社

★麥克筆平塗海報：

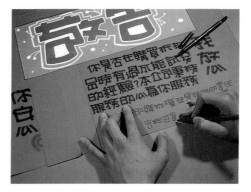

1	4
2	5
	6
3	7

1. 選用高彩度紙張壓色塊。
2. 利用大支平筆書寫主標題。
3. 加上淺色調的外框字型裝飾。
4. 利用小天使彩色筆書寫副標題。
5. 雙頭筆書寫其他文案
6. 找適合的插圖圖案。
7. 利用彩色筆平塗上色。

8.剪貼蚊香的插圖背景
　。

9.加上飾框及指示圖案
　。

10.最後加上輔助線完
　成海報。

★廣告顏料上色插圖海報：

1	4
2	5
	6
3	7

1. 撕出合適的色塊大小並貼上。
2. 在廢紙上用大支麥克筆書寫主標題。
3. 選出有色紙張並把主標題剪下。
4. 做主標題的裝飾。
5. 書寫其他文案。
6. 選擇插圖圖案。
7. 廣告顏料第一次上色。

8. 廣告顏料第二次上色
 。
9. 畫上背景。
10. 整合畫面。

校園篇

1
3
2

1. 善用立可白在深色的底紙上，有意想不到的效果喔！插圖則是應用麥克筆重疊上色法。

2. 空心字應用在色底海報上，可以利用廣告顏料來加框並裝飾，而且顏色不會因底紙而顯得不亮麗。

3. 利用平筆來書寫主標題，再用更小一號的平筆來加中線，可以讓平筆字感覺比較工整。

■徵人海報

1. 胖胖字可以加不一樣的框飾，讓其變化更有趣，插圖則可以利用噴刷來做表現。
2. 主標題用不一樣顏色的單一色塊來表現，讓其豐富的顏色來活潑主題。
3. 插圖廣告顏料重疊上色法的表現，平筆書寫梯形字於主標，厚重的字形，感覺活潑中帶穩重。

1
2　3

■招生海報
■送舊迎新海報

1. 不同深淺剪影的飛馬讓版面有動態的感覺，主標則是運用小一號的平筆來加陰影框飾。
2. 有色紙張影印圖案是既快速又方便的法子，說明文框飾則用立可白來做。

1. 不同顏色的字框，讓主標題活潑了起來，再加上立可白來做些許的裝飾、增加其動態。
2. 影印大小不同的圖案，再加上噴刷，讓版面的動態更加豐富。
3. 廣告顏料鏤空法，再加上噴刷技法，讓插圖有另類的表現空間。
4. 影印的圖片加上寫意的麥克筆上色法，讓插圖表現更為豐富。

1.胖胖字也可以加字裡色塊來做表現，雲朵的説明文飾框有集中視覺的效果。

2.簡單的圖案剪影，就可以呼應主題的訴求。

3.主標題的表現也可以利用有色紙張的剪字，來傳達不一樣的效果。

■比賽海報　■展覽海報

1. 利用工具書找尋切合主標的圖案，加以影印放大，再用彩色筆上色即可，就可以完成插圖了。
2. 簡單具象的剪影，讓插圖的表現更加簡單俐落。
3. 利用廢紙來壓色塊，並運用大小不同來做呼應的效果，更可以利用其來分割版面配置。

1

2　3

■公益海報
■告示海報

1. 在工具書找可合適的圖案，再利用影印，放大至所須的大小，並利用彩色筆來上色，就可以輕鬆完成插圖。
2. 抽象圖案的剪影，讓插圖有另類的表現空間。
3. 廣告顏料重疊上色法，讓插圖表現更為精緻，主標題則可運用有色紙張來做剪字裝飾的效果。

1. 類似色的精緻剪貼，讓插圖的表現技巧上有更豐富的表情，說明文粗的飾
　框，更加強視覺集中的效果。
2. 簡單具象的剪影，明確地凸顯主題訴求，再利用勾邊筆在旁加以裝飾。
3. 影印圖片加以上色，加上簡單的剪貼背景，就可以完成一幅簡單的插圖表
　現。

■促銷海報

■招生海報

行業篇

1
3
2

1.利用工具書，找到圖片加以影印放大，再用彩色筆上色即可完成簡易插圖。

2.廣告顏料重疊上色法，可以讓插圖的精緻度提高。利用類似底紙顏色的色筆，畫上雲朵，讓版面更添動態。

3.具象花卉的剪影，加上噴刷的效果讓海報呈現撫媚的風情，呼應主題的訴求。

1. 利用單純的灰色來繪製有關科技或電子產品，有很好的效果，讀者可以嘗試看看。
2. 簡單的剪影加上同色的方塊背景，讓插圖有一氣呵成的感覺。
3. 利用快沒水的麥克筆來做飾框，有意想不到的效果喔！讀者您也可以試試看。

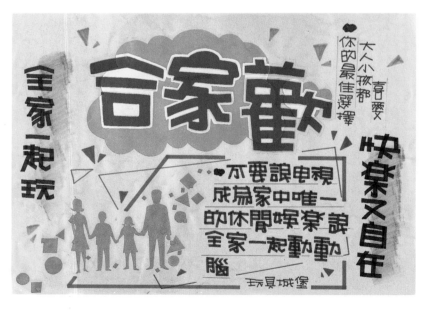

1. 有色紙張來作主標題剪字，也可以運用分割法來做變法，其利用有色紙張剪
 字，可讓字的顏色變化更為豐富。
2. 具象的剪影加上幾何圖形的點綴，讓插圖的表現有另類的感覺。

1

2

1. 插圖也分置在版面而達到呼應的效果，主標題則是利用分割法來做變化。
2. 空心字可以利用幾何圖形來做高反差的效果，也有另一番風味，讀者可以嘗試看看。
3. 運用簡易的剪貼技巧，就可以使插圖海報增色不少。

1

2　3

1. 空心的胖胖字加上拼圖色塊,可以讓主標題更加凸顯出來。

2. 主標題加上黑色的色塊,利用立可白來加以點綴,使得主標題不致於太暗調。

3. 簡單的剪貼插圖感覺率性又不失其美感,其運用的顏色考量上,應以不搶到主題為主。

1
2 3

■開幕海報
■節慶海報

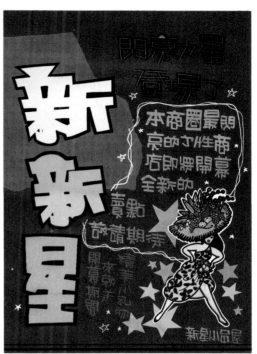

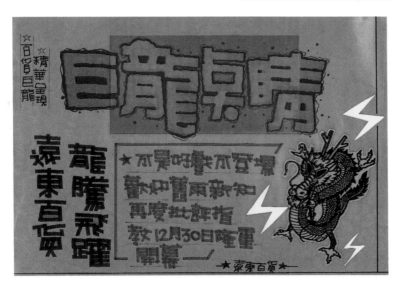

1. 剪貼加上噴刷讓海報更添熱鬧氣氛，讀者可以運用嘗試。
2. 彩色筆上色和星星的剪貼背景，來呼應主題—新新星，加上立可白來畫框，既明顯又好看。
3. 有色紙張影印龍的圖案加上閃電的剪貼，是非常切合主題訴求，增加說服力。

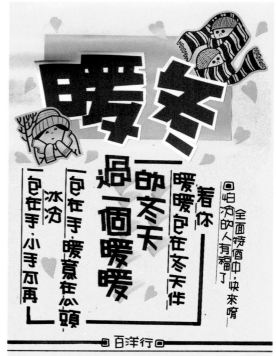

1. 精緻剪貼可以提昇海報的精緻度,讀者可以嘗試看看,但須注意的是配色的問題。

2. 深色的底紙利用廣告顏料,來書寫平筆字,讓深底海報的字沒有顏色的顧慮,有更豐富顏色選擇。

3. 插圖裝飾也可以融入主標題喔!你也可以運用看看。

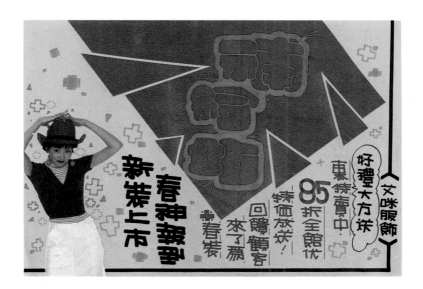

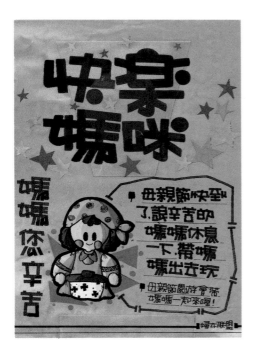

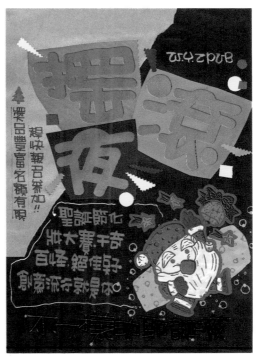

1. 在雜誌上找合適的圖片，運用在海報的插圖上有不錯的效果，讀者可以參考
　POP祕笈─學習海報篇，內有更詳盡的圖片應用技巧。
2. 類似色的星星剪貼既可以活絡版面動態又不搶到主標風采。
3. 不同顏色的單一色塊表現，加上小物件的點綴，讓主題搖滾了起來。

1

2　3

■形象海報

■訊息海報

1. 細膩的剪影效果，呼應了主題訴求，加上類似底紙顏色的小方塊更活絡了版
 面動態。
2. 深色的底紙，利用立可白來書寫，是很顯眼的，但須留意來控制立可白的擠
 出量。

1
2

1. 壓色塊的技巧可以參考POP海報祕笈—學習海報篇，內有詳盡的介紹，像此張海報就採用了對等壓。
2. 彩色筆重疊上色法，加上拼圖色塊背景，就可以完成一幅簡易又好看的插圖。
3. 類似色的綠方塊加上噴刷，是又快速又容易的裝飾法，也可以運用在您的海報上喔！
4. 影印小圖片加上拼貼就可以輕鬆完成插圖，相信怕麻煩又想省時間的你，是一種不錯的建議。

1 2
3 4

1. 影印小圖片加上剪貼爆炸圖形，是既快速又簡單的法子。
2. 有色紙張來剪字，有豐富的顏色可以選擇，並且可以做多樣的裝飾變化。
3. 選擇和主標題顏色類似的有色紙張，來影印圖案，可以呼應主標，又有一氣呵成的感覺。

1
2 3

1. 在主標題裝飾的黑色塊內，加上勾邊筆的裝飾讓其表現空間更加豐富，你也可以使用立可白，也有不錯的效果。

2. 字形裝飾如加不一樣顏色外框時，就不可再換字的顏色了，不然會顯得太花俏雜亂。

3. 簡單的剪貼就可以讓插圖的表現更為豐富。

4

- 麥克筆上色
- 廣告顏料上色
- 圖片插圖
- 影印插圖
- 海報製作流程介紹
- 海報範例

圖片應用篇

· 若要增加海報的高級感，
可以選用雜誌上的圖片，
貼上框便算角版插圖了。

· 雜誌圖片除了角版之
外，還可以直接把合
適的圖片剪下，採則
滿版的方式。

· 角版、去背版圖片設計

· 圖片拼貼設計

· 去背圖片在貼之前可先用雙頭筆劃上背景色塊，這樣可以把圖片更立體出來。

網點的大小也是一種不錯的方法，把網點直接去背成圖片合適貼。背景色塊也可以使用網點。

· 分割、彩繪圖片設計

· 分割圖片時可用各種不同的圖案來分割，但應注意不能破壞整個圖片的架構。

· 雜誌圖片若嫌太單調，可用彩色筆在上面直接上色，並做一些特殊裝飾。

一、麥克筆上色（平塗法）（粗黑體拉長壓扁變化）

　　一張海報的主標題可以有很多不同的方式來表現，如同下面這張展覽海報，其主標題便是採用印刷字體，再加上拉長壓扁的字形變化來強調主標題律動。

　　至於其他的構成要素，我們可以改用仿宋體來書寫，仿宋體的字型可以提高整張海報的高級感，同樣的，仿宋體也能做拉長壓扁的變化。

　　因為整張海報的顏色屬於較呆板的色系，所以我們可以選擇用麥克筆平塗上色技法來增加海報的顏色。

● 主標題

● 副標題

● 說明文

● 指示文

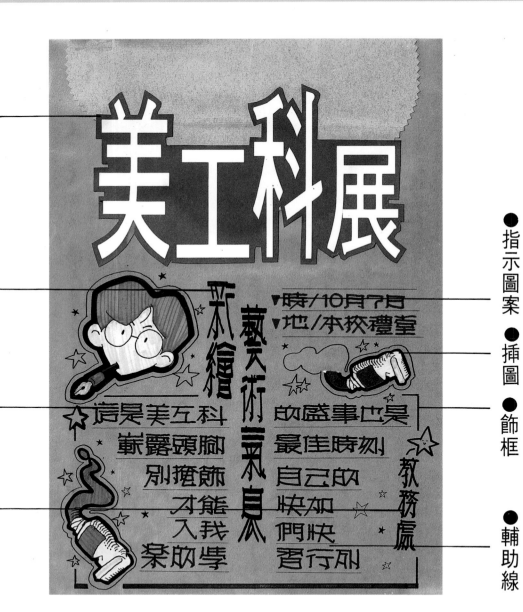

● 指示圖案

● 插圖

● 飾框

● 輔助線

二、廣告顏料上色（平塗法）（圓體壓扁）

印刷字體有很多種，當我們要用印刷字體來做海報的時候，應該考量適合此張海報屬性的字體，選對字體可以增加大家對這張海報的印象，通常圓體的字型是最被普遍使用的，不管是何種海報，用圓體較不會出錯。　　插圖的方式則可用廣告顏料平塗上色技法來做，廣告顏料上色用在有色紙張的時後須注意稠度要夠，以不反底色為準，所以任何顏色都應該加些白色來增加稠度使其上色時不會反底色。

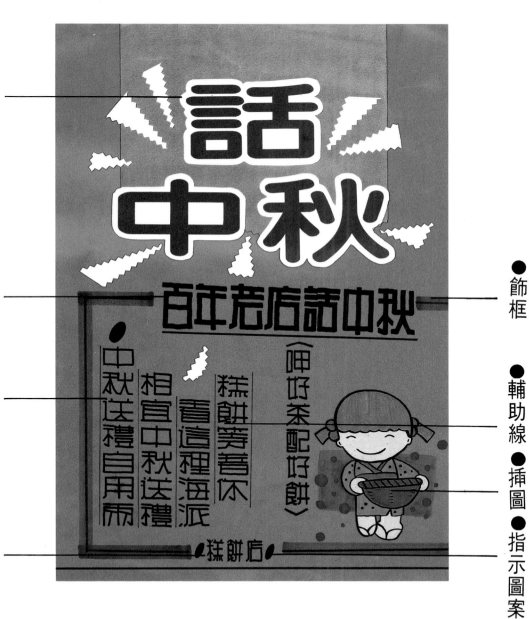

● 主標題

● 副標題

● 說明文

● 指示文

● 飾框

● 輔助線

● 插圖

● 指示圖案

三、圖片插圖（去背兼出血）（疊圓體）

　　做色底海報的第一個步驟是壓色塊，壓色塊的方法很多，如下面這張海報是採用隨便壓的方法，色塊面積大約為底紙的三分之一。

　　再說到插圖跟飾框的部份，插圖是找雜誌裡面的香煙照片，採去背的方式。不加背景採呼應式的貼法，讓圖片更明顯、突出。飾框則是先用雙頭筆畫出最標準的外框，又因此種飾框變化不大，便再使用相同的顏色的雙頭筆再加上細一點的二次框，以增加海報的完整性。

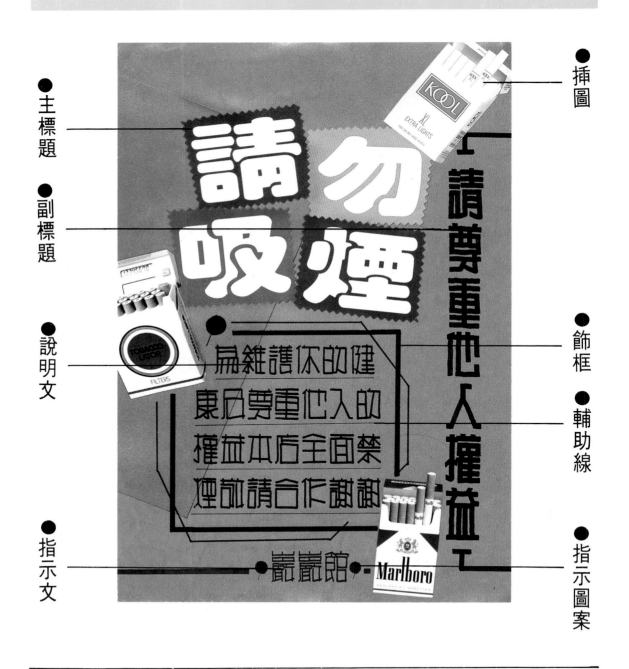

主標題
副標題
說明文
指示文

插圖
飾框
輔助線
指示圖案

四、影印插圖（滿版）（綜藝體高反差）

　　下面的這張海報最明顯的特色在於主標題，主標題是採『高反差』的裝飾。每個字都選一個幾何圖形來做高反差，但須注意的是剪字的時候不要剪錯了。

　　還有另外一個特色在插圖部份，插圖的表現方法是用有色紙張影印技法，把選好的插圖印在有色紙張上面之後，再沿著圖案剪外框。為了增加此插圖的可看性，我們可以利用轉印字在電腦插圖的螢幕上轉印一些英文字，還剪一些相同顏色的小方塊做一點小點綴。

● 主標題

● 副標題

● 說明文

● 指示文

● 插圖

● 飾框
● 輔助線
● 指示圖案

★雜誌圖片海報：

 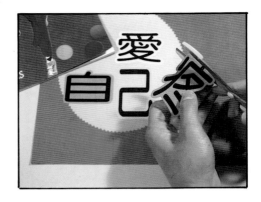

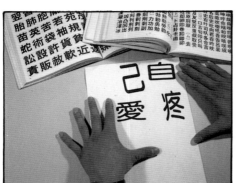

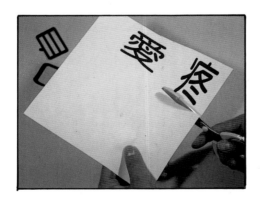

1. 用鋸齒剪刀剪色塊並
 貼上。
2. 選擇合適字體。
3. 把字剪下。
4. 用有色紙張做字型裝
 飾。
5. 書寫副標題。
6. 書寫説明文。
7. 找尋雜誌圖片。

8. 將雜誌圖片去背。
9. 把圖片貼上。
10. 整合畫面。

8

9　10

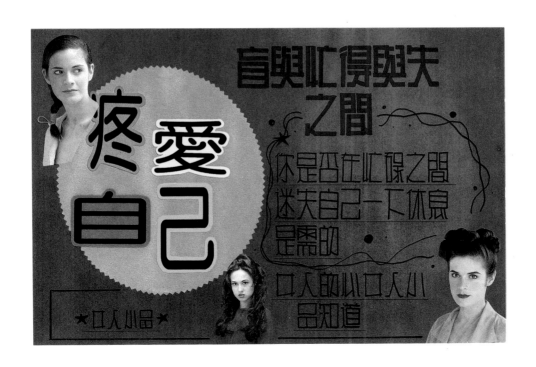

★插圖影印技法海報：

1. 壓出黃金分割壓的色塊。
2. 選擇合適的字體當主標題。
3. 將主標題的字用美工刀割下。
4. 做上反差的字型裝飾
5. 書寫其他的構成要素。
6. 尋找合適的插圖。
7. 將插圖影印放大及縮小。

8. 印在有色紙張上。
9. 把有色紙張的插圖剪
　　下並貼上。
10. 做最後的整合。

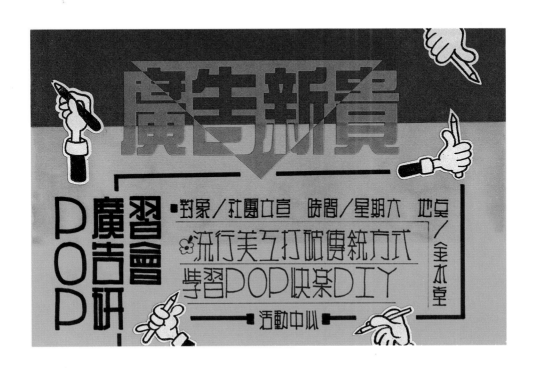

■告示牌

■徵人海報

校園篇

1

2

1. 插圖的表現技法是麥克筆重疊上色法；背景則是運用簡單的剪貼來表現。
2. 主標題裝飾採單一色塊，利用不同顏色的變化來增加表情，插圖的表現則用
　 雜誌的圖片截取來的。

1. 簡單的幾何圖形在主標上做反差的效果，讓主標有不同的表現空間，讀者可以嘗試看看。
2. 利用兩組主標題來做錯開陰影的效果，色塊壓法是採獨立押。
3. 插圖的表現，利用雜誌是圖片來做變化，讀者可以參考POP海報祕笈—學習海報篇，來參考應用。

■招生海報
■送舊迎新海報

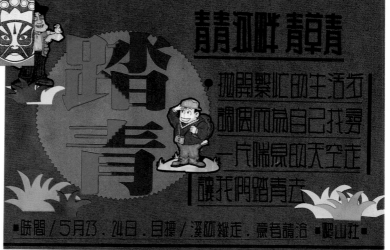

1. 圓形應用在主標題上做高反差的效果，影印法應用在插圖上既快速又簡便的好法子。
2. 換主標字顏色可以讓主標感覺更不一樣，說明文可以用花樣飾框來做變化。
3. 用工具書找到所須的圖案再用彩色筆上色，簡單的剪貼，可以強調主標題─踏青。

■社團活動海報　■校園活動海報

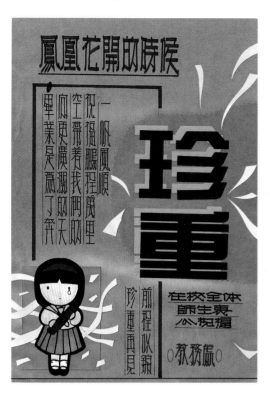

1. 修長的細字仿宋體，讓人覺得細緻、高級，應用在相關屬性海報上可以提昇海報的質感。
2. 圖片應用可以利用拼貼的方式達到自己想要的效果，而不必苦於找不到合適的圖片而煩惱。
3. 要注意的是，如果主標題換字的顏色時，裝飾法單一色塊就不能再換顏色了！不然會顯得雜亂。

1. 主標題可以換字內的顏色來達到變化的效果，在深色的底紙上用勾邊筆來書寫說明文，有不錯的效果喔！

2. 簡單的剪貼就可以明確地表現主題，須注意的是要找造形簡單的來發揮，不然要花很多時間喔！

3. 不同顏色的紙張來影印圖案，再分置於版面上，並利用類似底紙顏色來做點綴，你也可以試試看！

■行事海報

■輔導海報

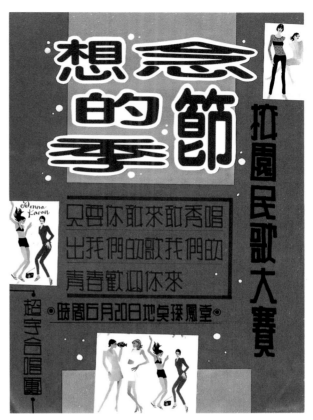

1. 加不一樣顏色的字框讓字架看起來帶點活潑的氣息又不失其莊重。
2. 字形利用拉長壓扁來做變化，也可以製造整組字的趣味感，呆板的說明文輩
 動態的圖片，來活絡版面。
3. 拼貼圖片可以隨自己所需來達到所要的效果，更添海報不同風情。

■公益海報　■告示海報

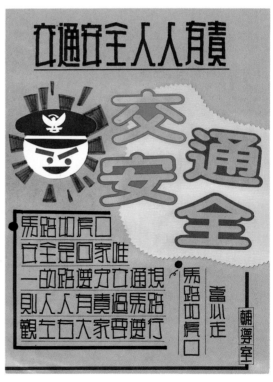

1. 利用圖片的剪貼來製造版面的動態，寫實的圖片更增加了海報的訴求重點。
2. 圖片的配置可以決定其文案的編排效果，讀者可以試一試。
3. 簡單的剪貼應用在插圖上，應選擇造形簡單不複雜的為主，既明顯，又能快速地製作。

■餐飲海報

■保健海報

1. 海報的配色，可依主題的屬性來搭配，更可襯托訴求的重點。
2. 廣告顏料鏤空寫意上色法，讓海報有獨樹一格的風味。
3. 主標題裝飾是利用不同顏色來換字的配置，而插圖則是利用寫實圖片來做角版的效果。

1
2 3

行業篇

1
2

1. 在字裡做字圖融合的表現，可以讓海報表現發揮的空間更廣闊，讀者可以依其屬性來試試看。
2. 找不到合適大小的圖片，可以利用拼貼的技法來應用、既可添滿其空間，又可創獨樹一格的插圖表現。

1. 利用和底紙顏色相同的紙張來做圖案的影印法，遠看就像原本就印刷在海報上一樣。
2. 拼貼圖片，找到海報要的訴求效果，就是值得推薦給找不到合適圖片而煩惱的您。

1. 拼貼也可以加上顏料來裝飾，讓插圖表現空間更活潑。
2. 在深色的底紙上，善用立可白來表現插圖，讓人為之一亮，不過得小心立可白的擠出量的控制，切記！
3. 條列式的文案編排讓人一目了然，讀者在設計文案架構時可以多利用。

1
2
3

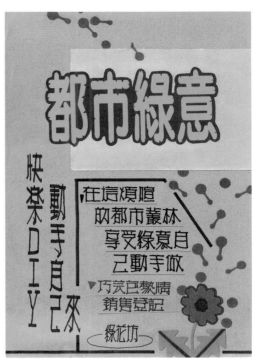

1. 利用不同幾何圖形在字裡作高反差的效果，讓主標題表情更加豐富。
2. 簡單造形的剪貼，也可以利用小物件來活絡版面的動態，主標題則用剪刀來做破壞，達到另類效果。
3. 黃色的字配上黑底的框，是最能凸顯字架的一種配色方法，插圖則是廣告顏料鏤空上色法的應用。

■開幕海報　■節慶海報

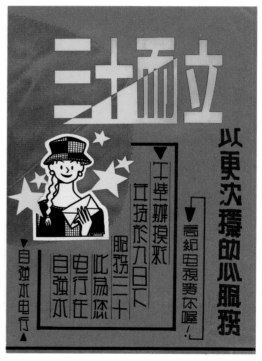

1. 有色紙張影印不同圖案的表現，讓人覺得很熱鬧，並可在旁加小點綴更添動態。
2. 寫實的圖片讓人為之一亮，尤其和「吃」有關的漂亮圖片更能吸引人們想要知道海報內容的慾望。
3. 深色底的海報必須選擇淺色的字，才能明顯地表現主題。

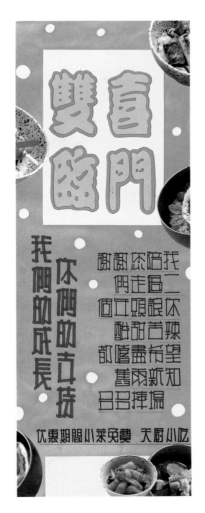

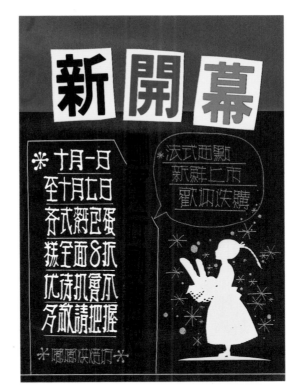

1. 獨立壓的色塊，讓視覺效果集中在主標題上，圖片則以不搶到說明文的風采來做表現。
2. 圖片的分割，可以創造不一樣的效果，讓圖片的表現空間更加廣闊。
3. 在深底紙上，利用立可白勾邊筆來書寫或裝飾，都可以讓海報看起來很搶眼，善用此二種書寫工具會讓你的作品增色不少唷！

■節日海報

■季節海報

1. 任意圖形的角版圖片,讓角版的表現不再呆板,寫實圖片的應用,增加海報的說服力。
2. 廣告顏料平塗上色法應用在色底海報上,是一種極佳的表現法,因為廣告顏料可以蓋過底色,來做插圖表現。
3. 利用字形的拉長壓扁來做變化,使整組字看起來有豐富的表情,插圖則利用寫實圖片來增加訴求的說服力。

1
3 2

1. 去背的圖案加上簡單的紋香背景就可以組成簡易的插圖。
2. 簡單的花瓣剪貼，就可以呼應主題，增加海報風情。
3. 利用簡單造型的心型應用在主標題，製造成高反差的效果，加上粉色的剪貼更貼心地點出主題重點。

■形象海報　　■訊息海報

1. 加不同顏色的字框，就可以豐富主題的風情又不失其穩重，插圖是應用角版
　的圖片加框。
2. 利用跑滿版的紋香來增加版面的動感，是一種既快速又簡單的好法子。
3. 幾何圖形融合到字內，讓字形的表現空間更加廣闊，讀者可以多加利用字圖
　融合的效果。

1
2
3

■告示海報

■說明海報

■產品訊息海報

1. 利用廢紙來壓色塊，既省錢又能擁有不一樣風味的表現，讀者可以應用看看。
2. 有色紙張影印法，找尋圖案較複雜的圖片會有不錯的效果，善用影印機的功用，會使得工作助益不少。
3. 利用有色紙張來剪貼抽象或具象的圖形，可以讓海報有不一樣的表現空間。

1 2

3

1. 利用工具書找合適的圖案，加以影印放大，再用彩色筆上色即可完成簡單的插畫表現。
2. 廣告顏料鏤空上色法能讓海報質感更為精緻，讀者可以嘗試看看唷！
3. 類似色的剪貼既不搶主題的風采，又可以襯托出主標題。

1
2
3

1. 簡單的剪貼利用豐富的色彩，就可以讓人為之一亮，有不一樣的風采。
2. 簡易具象的剪貼、明確地點出主題，並立用大小來呼應。
3. 鋸齒剪刀剪出鋸齒效果，也可以應用在壓色塊上喔！

1

2　3

技法應用篇

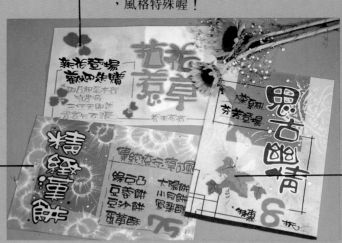

·撕貼插圖應配合海報內容，再加上噴刷點綴，風格特殊喔！

·這張海報的裝飾是用白色蠟筆跟噴刷的方式完成，給人一種精緻的感覺。

· 噴刷、蠟筆海報

·變體字海報還可加上

· 剪貼海報

· 精緻剪貼還可以加上一些手繪的感覺，增加插圖的精緻度。

· 如果海報張貼的時間較久，就可以用精緻剪貼的表現方法來增加海報的時效性。

· 撕貼海報

· 讓海報更具中國味。撕貼插圖應用在變體字海報上會

· 撕貼插圖還可用廣告顏料在插圖上做些點綴，會讓插圖更形出色。

一、噴刷＋鏤空（斜字）

變體字海報通常都是用筆肚字來書寫主標題，筆肚字寫主標題的時候可以選擇變體字的變化來書寫。

插圖的表現風格就是採用廣告顏料上色鏤空法，先將插圖用鉛筆跟燈箱描好，再用廣告顏料再上色一次，某些部份還可以跑出血，讓海報的版面更豐富。

變體字海報除了壓色塊、插圖之外還可加上噴刷的裝飾，像此張海報的噴刷方法就是外噴刷，噴刷上去之後，整張海報即給予人柔和、夢幻的感覺。

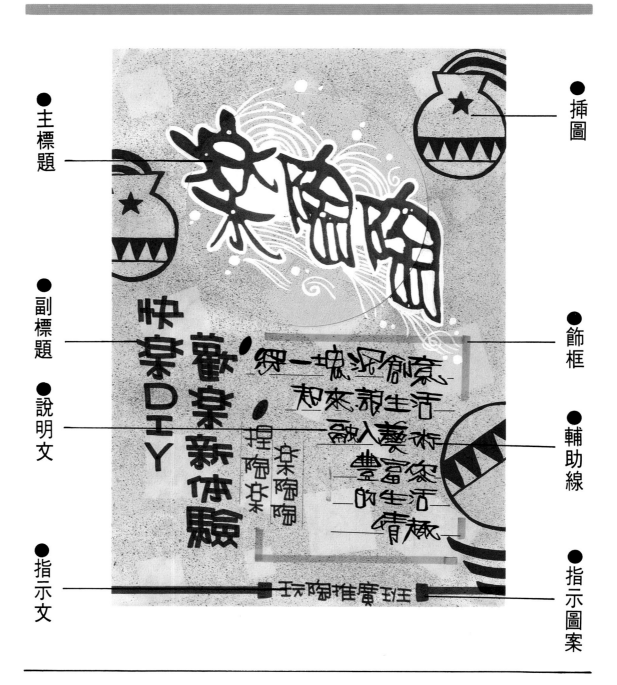

主標題

副標題

說明文

指示文

插圖

飾框

輔助線

指示圖案

二、吹畫＋廣告顏料上色（打點字）

　　做變體字海報，可以使用的裝飾方法很多。如下圖海報，在壓上色塊之後，可以用吸管跟廣告顏料做出吹畫的效果，此效果給人一種隨意、灑脫的感覺。

　　用大支圓筆寫上主標題之後，須用深色調的廣告顏料加上外框，之後再選擇方向做立體框的裝飾，讓主標題更紮實。

　　插圖則是用廣告顏料平塗上色技法，可選各種不同的顏色來上色，再用灰色來加邊並做三枝筆的內部裝飾，最後把整個外框加粗。

● 主標題

● 副標題

● 說明文

● 指示文

● 飾框

● 插圖

● 輔助線

● 指示圖案

三、粉彩＋圖片（闊嘴字）

變體字海報的主標題也可以用剪字的方式表現，而且效果不錯喔！如下圖例的主標題『相信自己』就是用剪字的方法，先在廢紙上用大支圓筆寫主標題，然後跟顏色合適的粉彩紙一起剪下，做上裝飾即可。

其他的構成要素如副標題、說明文跟指示文就可以直接用廣告顏料來書寫，如下圖這張海報是以女人為訴求，所以副標題跟說明文的顏色就可以選用屬於女人風味的感覺。

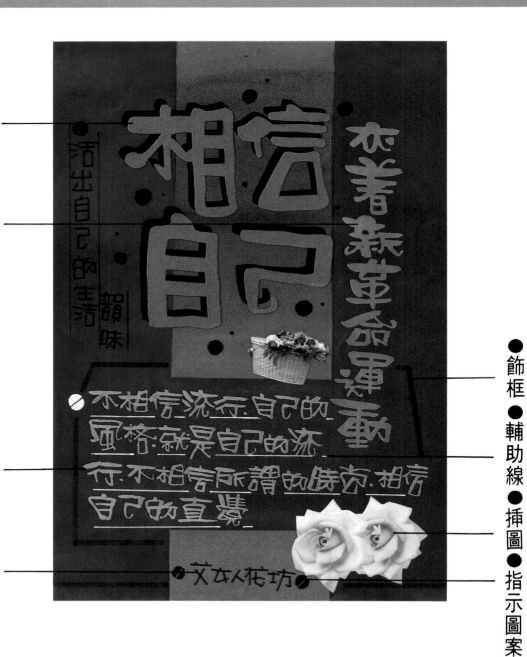

●主標題

●副標題

●說明文

●指示文

●飾框
●輔助線
●插圖
●指示圖案

四、色塊＋圖片（角版）（抖字）

若要做一張具古典風格的變體字海報，可以選一些適合的紙材來增加古意，如下圖例的海報中便採用金花紙來壓色塊。主標題的字則可選擇貼切的抖字，在廢紙上先寫好再跟粉彩紙一起剪下來。

剪下來的主標題，選擇相同彩度的紅色紙張來加外框，須注意的是框最少要留0.5公分，加上外框貼在金花紙上便算完成。

說明文的編排可以採破壞的方式，直向書寫。

● 主標題

● 說明文

● 指示文

● 副標題

● 輔助線

● 指示圖案

● 插圖

● 飾框

★變體字海報：

1. 選擇合適的顏色及方法壓色塊。
2. 用牙刷做上噴刷的裝飾。
3. 在廢紙上書寫主標題。
4. 把主標題剪下。
5. 做主標題的裝飾。
6. 找插圖圖案並剪貼。
7. 把圖案組合。

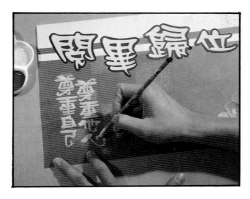

8. 書寫副標題。
9. 書寫其他構成要素。
10. 整合畫面。

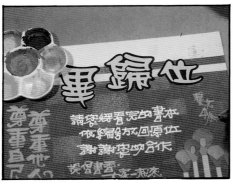

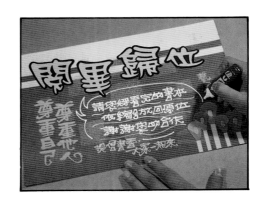

★ 變體字海報：

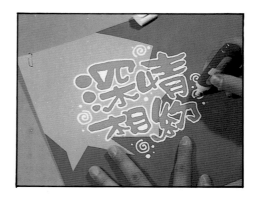

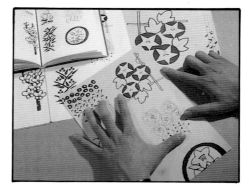

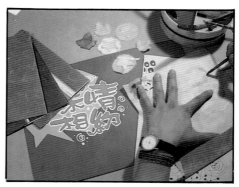

1. 在左上角壓色塊。
2. 做粉彩的裝飾。
3. 書寫主標題。
4. 將主標題做上裝飾。
5. 尋找合適插圖。
6. 做棉紙的撕貼。
7. 把撕貼下來的棉紙組
 合。

8. 書寫副標題。
9. 書寫其他文案。
10. 整合畫面。

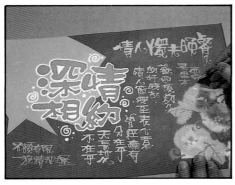

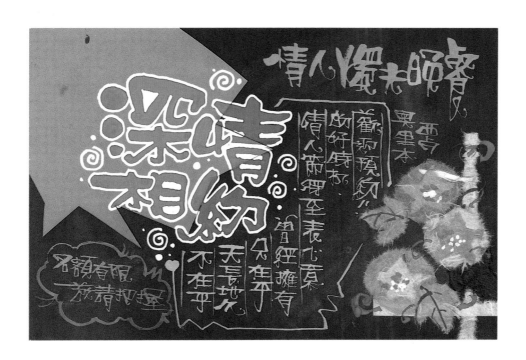

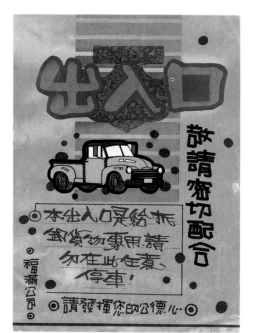

■告示牌

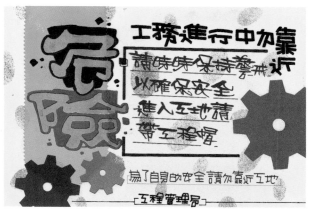

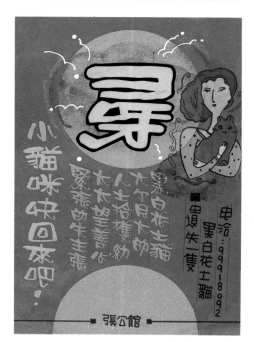

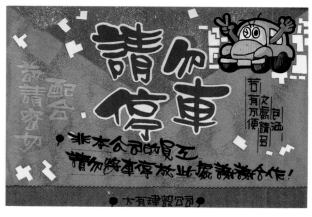

校園篇

1　3
2　4

1. 變體字應用在色底海報上，也可以利用有色紙張來剪字，讓其顏色變化更加豐富。
2. 主標題和底紙呈對比色配對，感覺為之一亮，插圖則是廣告顏料平塗法
3. 利用有色紙張的剪貼表現插圖，簡單造形的圖案是較佳的選擇。
4. 第一筆字給予人較嬉皮的意味，有頭重腳輕的感覺，插圖則是影印圖來上色。

■徵人海報

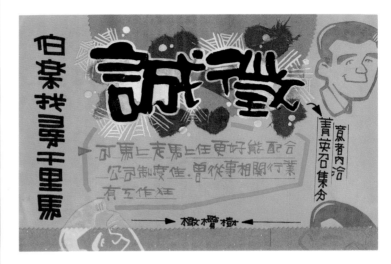

1. 利用剪貼來製作插圖既簡單又不浪費時間的好法子，但是須找造型簡單的圖
 形喔！
2. 主標題裝飾也可以運用撕貼的效果，插圖則是廣告顏料鏤空跑滿版來表現。
3. 立可白除了寫字還可以應用在插圖上，做鏤空的表現技法。

■招生海報

■送舊迎新海報

1. 運用剪貼技巧來表現插圖，也可以帶入呼應的概念，讓版面有整體感
2. 主標背景是用廣告顏料刷出來，插圖則是用剪貼紋香跑滿版。
3. 插圖的表現可以利用雜誌上的彩色圖片來表現，須注意的是其屬性是否貼切與其動態是否合宜。

1
2
3

■社團活動海報　■校園活動海報

1. 利用吹畫的技巧來表現主標題背景裝飾,是一種較另類表現,插圖則是運用精緻剪貼來表現。
2. 主標題裝飾顏色的選擇,選擇類似色是較穩當的,讀者可以多加利用,色彩圖片的剪貼也是既省時,又可達到眼好效果的表現方法。

1

2

■行事海報　■輔導海報

校園篇

1

2

1.讀者可以嘗試看看，運用不同紙材來做裝飾，插圖則是利用剪影的技法。
2.利用內噴刷來做裝飾，可以先做好鏤空的形板，再加以噴刷即可。

■比賽海報　■展覽海報

1. 插圖可以利用影印放大上色，背景則是運用剪貼的技巧來表現。
2. 廣告顏料鏤空上色，是一種很好發揮的表現技法，而海報背景的漸層效果則是利用粉彩刷出來的。
3. 運用簡單造形的剪貼，是一種可以快速又明確地表達海報的重點訴求的好方法。

■公益海報　■告示海報

1. 主標背景裝飾是利用廣告顏料做出渲染的效果，插圖則是用廣告顏料鏤空法來表現。
2. 色塊的壓法有很多種方法，讀者可以參考－POP海報秘笈－學習海報篇的單元：壓色塊的概念。
3. 插圖可以利用工具書來找圖，影印放大後再麥克筆上色即可，背景則是運用剪貼。

■餐飲海報

■保健海報

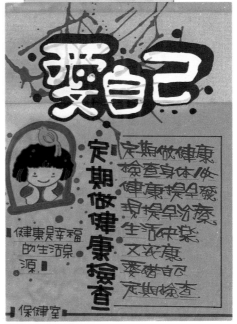

1.主題可以加立體框來裝飾，插圖則是廣告顏料平塗上色法的應用來做表現。
2.3.利用濃彩的技巧，刷主標題底紋，並運用麥克筆上色重疊法來精緻畫面。

2
1
3

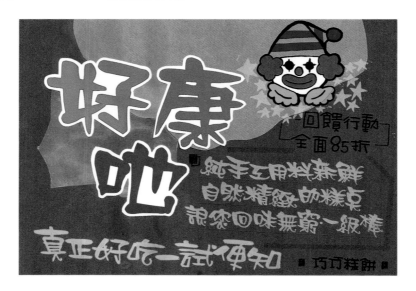

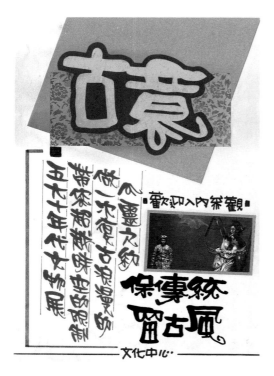

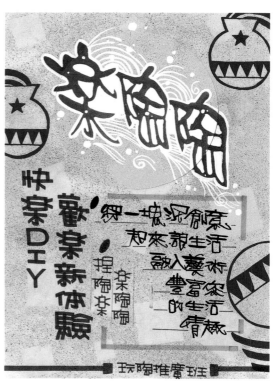

1. 此種壓色塊是廢紙壓，利用不要的廢色紙也可以多加利用在壓色塊的應用上，既省錢又方便。
2. 有傳統意味的海報，可以嘗試用不同的紙材來做變化，例如：金花紙、雲龍紙等特殊風味的紙材。
3. 幾何造形的獨立壓，讓版面看起來很單純，海報背景則是利用外噴刷來製造出此效果。

1. 打點的變體字可以利用有色紙張剪字，換字的顏色來變化，配色用對比色，
　　感覺很強烈。
2. 利用形板來做內噴刷也別有一番意味，讀者可以多加應用唷！
3. 有色紙張影印法是一種即簡單又快速的插圖應用法。

1. 斜體字擁有另類完全不同的韻味，表現出變體字可塑性的一面，是比較寫意瀟脫的感覺。
2. 利用小物件剪貼來活絡版面也是不錯的主意。

1 2

1. 有色紙張影印法，是一種既快速又好看的法子，讀者可以嘗試看看。
2. 善用立可白來裝飾主標題，也可用來寫字，在於深底紙上，更凸顯了立可白的好用。
3. 廣告顏料鏤空上色法可以應用在插圖上，跑滿版的圖案更是活絡了版面的動態。

1. 分割法的色塊表現，可以讓海報表現更為豐富，去背的圖片更增加了寫實感。
2. 利用形板來做外噴刷，製作出不一樣風味的夢幻感覺，利用立可白書寫說明文更是搶眼。
3. 利用簡單造型的剪貼，明確地點出海報的訴求重點。

1. 簡單的鏤空圖形，加上套色後，也可以有很好的效果，讀者可以多嘗試技法於插圖上喔！

2. 廣告顏料鏤空加上寫意法上色，是不錯的插圖技巧，加上類似底色的櫻花內噴刷感覺很好。

3. 利用兩種有色紙張來剪變體字，就可以利用錯開來做陰影的裝飾，插圖則是用角版的圖片。

■節日海報　■季節海報

1. 利用廢紙來壓色塊，是既省錢又可廢物利用的好法子。
2. 簡易的剪貼也可以利用換顏色來增加其變化，滿版兼出血的圖片更添動態。
3. 有色紙張影印法，是既方便又快速的裝飾法。

1. 主標題利用立可白來裝飾，插圖則是廣告顏料鏤空法。

2. 插圖的表現可以利用剪貼的技法來表現，既精緻又很搶眼，讀者可以一試。

3. 利用不同質感的紙材來做裝飾，可以呈現海報的不同風情。

1. 利用形板來做外噴刷，讓海報的風情更為豐富。
2. 可以利用不同紙材來做海報壓色塊的變化，插圖則是廣告顏料平塗上色法。
3. 插圖是利用雙頭筆來做鏤空圖形的應用，主標的背景則是利用吹畫來表現。

1
2
3

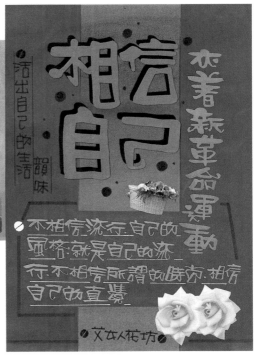

1. 利用粉彩在海報上刷出底紋的效果，插圖則是利用有色紙張影印法。
2. 雜誌上的圖片也可以應用在海報上，處理圖片變化技巧可以參考－海報秘笈：學習海報篇。
3. 小圖片的應用可以有呼應的效果喔！壓色塊則是對等壓的表現。

1

1. 利用工具書找圖案來加以平塗上色法就可以簡單的表現插圖了。
2. 主標的背景利用廣告顏料刷出渲染的效果，插圖背景亦可用剪貼來表現。
3. 類似底紙顏色的內噴刷，是既簡單又可活絡版面的好方法，讀者可以嘗試看看。

1. 利用工具書找到圖案，加以影印放大，再利用彩色筆來上色即可完成。
2. 可以利用壓印和變體字來搭配是不錯的效果，讀者可以多加應用。
3. 棉紙撕貼和變體字的感覺很搭，插圖則是利用廣告顏料重疊上色法。

6

- ·數字應用
- ·海報製作流程介紹
- ·海報範例

數字・英文字應用篇

·手繪數字海報

·胖胖字海報可以選擇嬉皮
體數字來書寫以增加海報
活潑的風格。

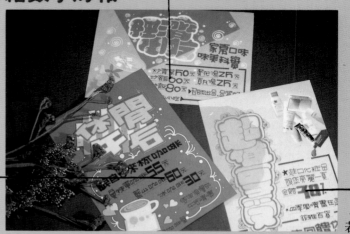

·方體數字是最容易書寫的，而此種數字也適合在各種海報上書寫。

·若要書寫的數字比較少的時候，可以

·變體字數字海報

·廣告顏料可以調出很多種不同的顏色,在書寫數字時就可以配合海報做顏色上的變化。

·數字,用圓筆直接書寫。數字也可以配合海報屬性做變化,

·印刷數字海報

·用電腦割字將數字割出來。配合海報屬性,可以直接

·印刷數字也可以換顏色,。這樣會讓海報更有變化,

·手繪數字跟印刷數字也可搭配一起使用,只要使用正確,可以增加海報的可看性。

一、麥克筆上色（平塗法）（一筆成型字）

　　這張海報是採相同彩度的配色方法，壓色塊則是用對等壓的方式，把主標題跟插圖都放在色塊上以律定版面。

　　主標題的字選用淺色調的紙張，就應該加一些深色調的外框，並把外框的顏色做變化以增加海報的顏色，說明文的顏色則可用跟底紙顏色類似的雙頭筆來書寫。

　　插圖的部份，可以找一些誇張、好笑的圖案來使用，如下圖例海報中的插圖圖案，表情就頗為誇張。

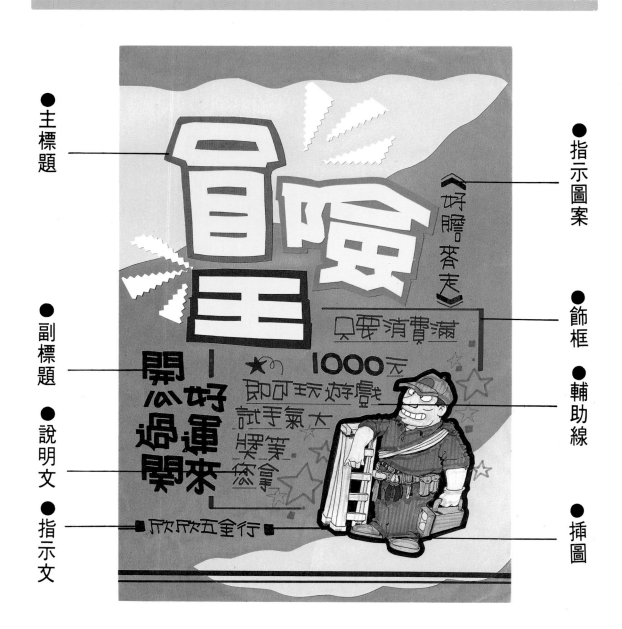

★標價卡：

1	4
2	5
3	

1. 對等壓色塊，找尋適合的字體。
2. 將字剪下並作裝飾。
3. 選擇合適插圖並上色。
4. 書寫數字。
5. 畫面整合。

★價目表：

1. 選擇合適配色及方法壓色塊。
2. 用大支圓筆書寫主標題。
3. 將主標題做上裝飾。
4. 尋找插圖圖案。
5. 廣告顏料寫意畫出色塊。
6. 畫插圖。
7. 書寫副標及其他文案。

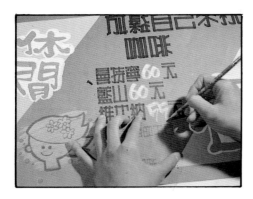

8. 書寫數字。
9. 畫輔助線及飾框。
10. 做最後的畫面整合
 。

8

9 10

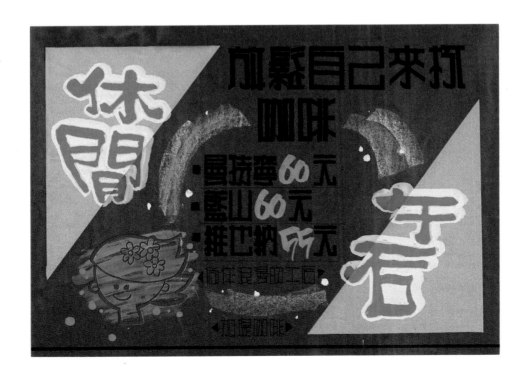

★拍賣海報：

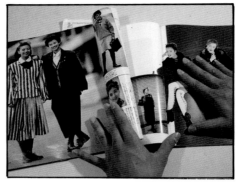

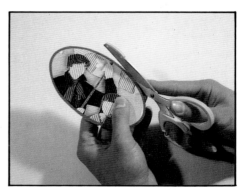

1. 壓上獨立色塊。
2. 選擇合適印刷字體。
3. 剪下主標題。
4. 做主標題的裝飾。
5. 翻雜誌找圖片。
6. 將圖片做成橢圓角版。
7. 書寫其他文案。

8. 選擇印刷數字。

9. 加上飾框及輔助線。

10. 做最後的畫面整合
 。

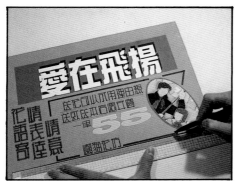

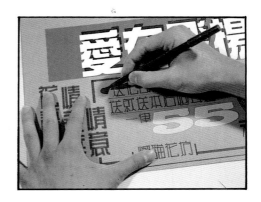

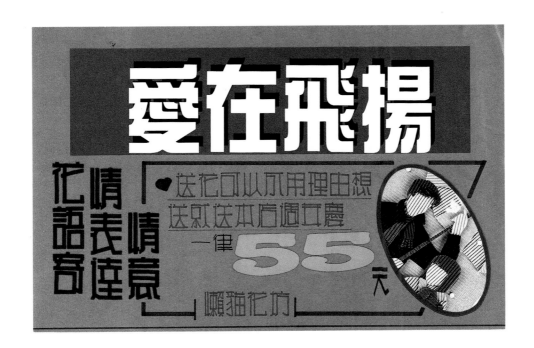

■標價卡

1. 標價卡海報除了強調數字之外更可應用插圖來加強此張海報的訴求。

2. 插圖表現方式可採廣告顏料寫意上色法，再配合配件裝飾的輔助，會使海報具說服力。

3. 主標題可用胖胖字，讓這張海報呈現出可愛活潑的風格。

4. 主標題若使用剪字的方式，插圖也可選擇精緻剪貼的方法，使這張海報能張貼更久的時間。

5. 使用平筆來書寫主標題，則插圖可用廣告顏料上色法來配合，再加上一些相同的裝飾，海報會更完整！

1. 雜誌圖片的使用也是精緻海報的方法之一，但在選擇圖片時應注意是否有配合海報主題！

2. 廣告顏料噴刷可點綴海報，配合魚型插圖，海報便呈現出海洋的感覺了。

3. 整張海報都用圓筆來書寫，連插圖也用廣告顏料上色，柔軟的風格便出現了。

4. 雜誌圖片除了去背法之外還可選擇角版來震住海報，但須考量海報的編排喔！

5. 標價卡海報重點在數字，但是數字也可用圓筆來書寫，還可稍做修飾使其有印刷字的感覺。

1
4
2
5
3

1. 配件裝飾除了加外型飾框的方法之外更可應用創意字體來書寫，使深色海報更具特殊感。
2. 這張海報的文案較少，可將數字放大，插圖加強來補海報的空檔。
3. 特殊的插圖表現方法，使用甲苯跟影印圖片拓印，會讓海報呈現出另外一種風格。
4. 當海報的文案內容屬於較可愛的方式時，我們便可大膽採用亮麗的顏色。
5. 紙張選擇深色的時候，可用印刷字體、廣告顏料上色，文案則可用銀色勾邊筆來書寫。

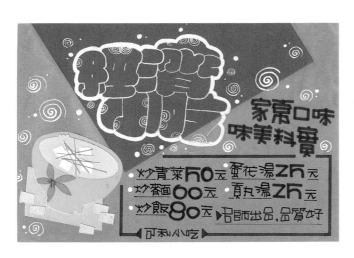

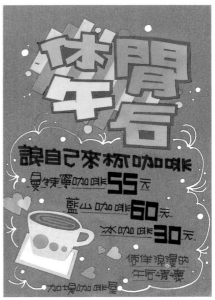

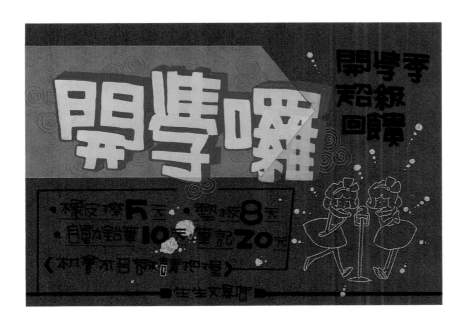

1. 主標題採用創意字體胖胖字時，可加些蚊香圖案來搭配使用，讓海報呈現出活潑的風格。

2. 剪貼字須注意一個原則：換字的顏色，就不可以換框的顏色。插圖也可以用精緻剪貼，以增長張貼海報的時間。

3. 銀色勾邊筆除了書寫文案之外，插圖也可使用勾邊筆來畫，配上紅色的紙張更具高級感。

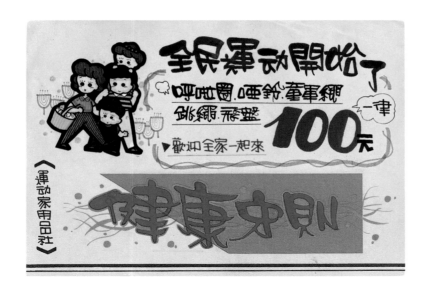

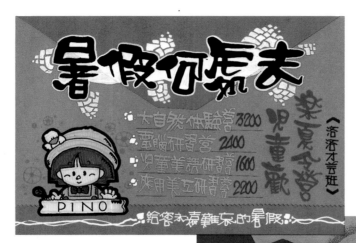

1. 麥克筆上色技巧可增加海報的活潑感，另外主標題用線條裝飾時，飾框也可加入線條做裝飾以強調海報的一致性。

2. 海報除了麥克筆的書寫之外，還可加上立可白來做裝飾及寫字，更可大膽的將色塊拿來做指示圖案。

3. 紫色類似色的配色方法給人柔和舒服的感覺。飾框還可使用蠟筆寫意的畫出來，使海報的風格獨特。

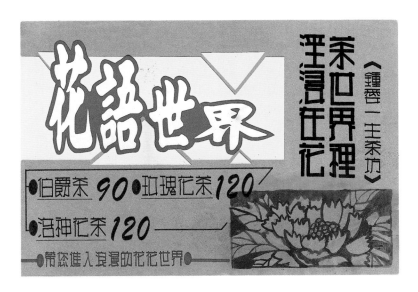

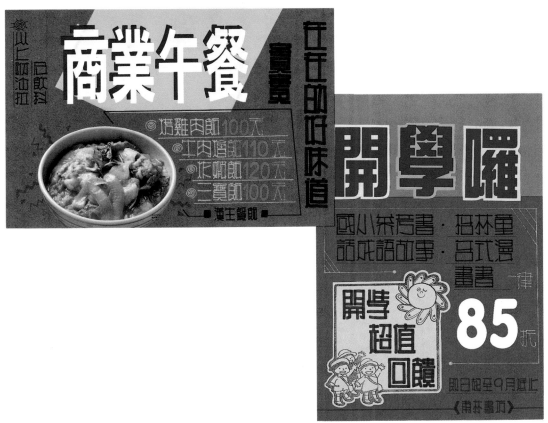

1. 色底海報都須壓色塊，而分割壓的色塊可使黃紫兩色對比色更明顯。
2. 雜誌圖片採用去背法時可選擇單一一個大圖片，使讀者將注意力放在這。同時採用陰影字的主標題時，會讓海報與眾不同喔！
3. 此張海報的特點在於插圖的表現上。用有色紙張影印，留邊剪下並在空白處寫上字，有配件裝飾的效果。

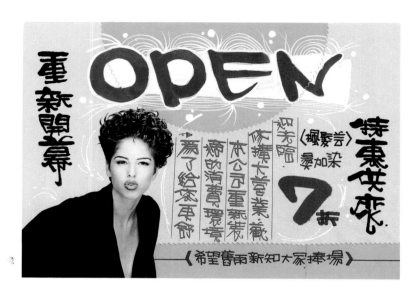

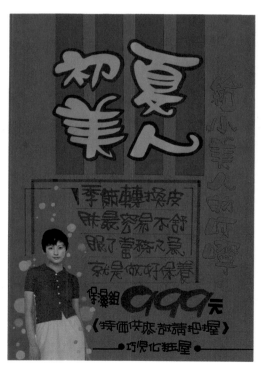

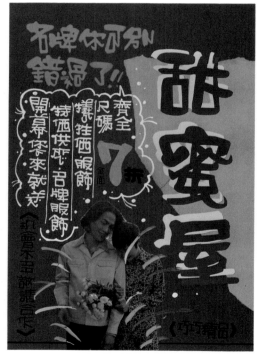

■促銷
海報

1

2　3

1. 開幕海報的主標題亦可選用英文字，用圓筆寫意的寫上去做上裝飾也不錯喔！

2. 剪貼字若換框的顏色就不可換字的顏色。還有去背圖片須加上背景，背景可用廣告顏料彩繪而且顏色可以跟紙張類似。

3. 疊字的裝飾則須考量底紙的顏色。去背圖片的背景若用廣告顏料彩繪時，可將顏料畫在圖片上。

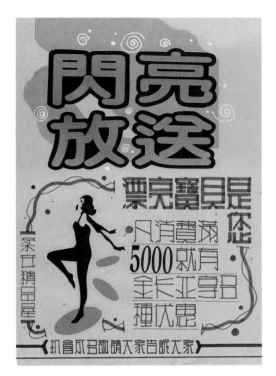

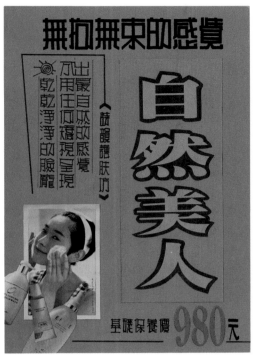

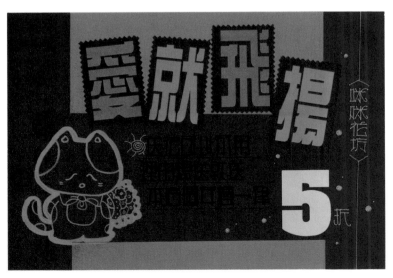

1. 整張海報的顏色大都為類似色，若要讓海報顏色更豐富些則可在字形裝飾跟插圖上加些其他顏色。插圖可用剪影的方式來增加高級感。
2. 色底海報壓上色塊時，主標題應貼在色塊上。雜誌圖片用角版表現時可再找些相關屬性的圖片做去背的點綴。
3. 字形裝飾的色塊可用鋸齒剪刀剪出變化。插圖的背景也可以用噴刷的方式做些特殊的感覺。

157

1. 選擇插圖的圖案時可選擇較誇張的圖形來表現海報的訴求，再加上爆炸圖形的背景會讓深色海報跳脫呆板的感覺。

2. 雜誌去背圖片時，若圖片較小，則可選多張類似的圖片來重覆貼，再加上星星的背景點綴是不錯的表現方法。

3. 精緻剪貼的插圖除了造型剪貼之外，還可做一些設計的變化，像葡萄就可以剪一些方塊來代替圓形，柳橙的外型也剪成方型，整個插圖就具有設計意味。

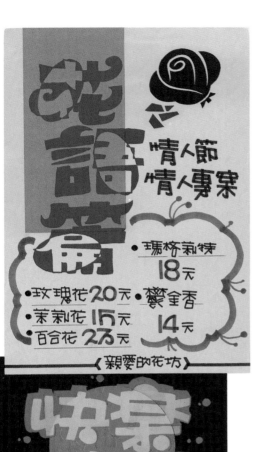

1. 高反差的字型裝飾可用各種幾何圖形來表現，配合雲朵飾框和一些圈圈，剪貼式的插圖更能將花語的感覺表現出來。

2. 上下兩條的對等壓，紅跟灰的高級配色，採平筆字書寫主標並應用有色紙張影印的插畫技法。

3. 立體框的字形裝飾須注意到方向的一致性，不可依自己喜好隨意亂加。插圖的方式也可採用最簡單的影印方法加上噴刷。

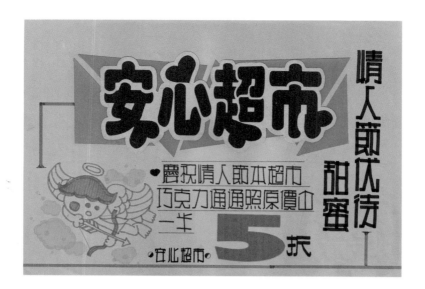

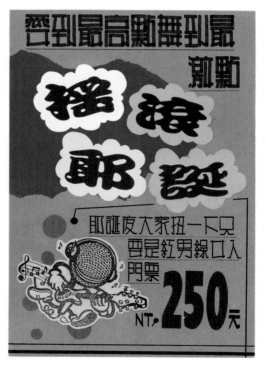

1. 主標題除了單純的印刷字體之外,還可配合文案內容做一些設計。例如此張海報的主標題可加上心型圖案融合在字裡面,讓這張海報增加了點設計意味。

2. 疊字的字形裝飾,有色紙張影印插圖,整張海報都以紫色系列為主,唯一的對比顏色是數字黃色,這樣的效果能將數字更突顯。

3. 「搖滾耶誕」的文案內容是屬於較活潑的性質,便可選擇鮮艷的顏色來做裝飾。再加上耶誕節通常以紅、綠兩色為主,因此在做相關屬性海報就可選擇這2種顏色。

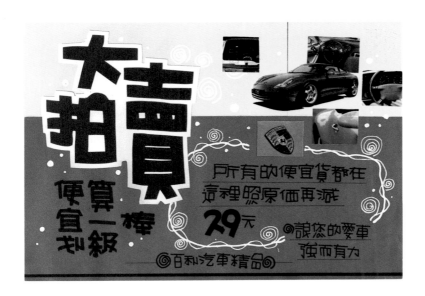

1. 當主標題寫在色塊上的時候，可採用創意字型中的空心字，做上裝飾之後就
 會有特殊效果出現。
2. 傢俱文案的海報要選擇插圖時，最好選雜誌圖片來做去背的表現方法，選擇
 雜誌來做插圖表現是因為雜誌圖片感覺較精緻，再配合一些花邊圖形的點
 綴效果更佳。
3. 插圖的選擇方式還可將圖片的一角裁切下來做拼圖的表現，主標題則用剪字
 的方法加上外框，會提高海報的精緻度。

■拍賣
　海報

1　　2

3　　4

1. 當在做一張折扣海報時，可配合海報屬性做一些特殊裝飾，好比此張海報可加一些小型的彩色紙張來做為彩帶感覺的裝飾。
2. 使用牙刷噴刷再用圓筆畫上花型是不錯的裝飾。
3. 海報的插圖不一定要用雜誌圖片或紙張影印，有時候可以用麥克筆直接畫在海報上反而有舖底紋的效果。
4. 深色的主標題字型裝飾應該是色塊，但是當使用平筆字寫在色底海報時，便可用淺色來加外框順便帶些裝飾。

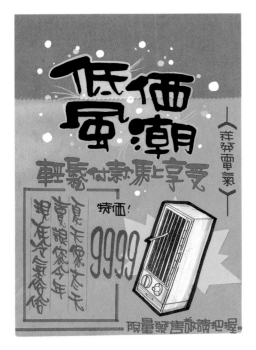

1. 壓色塊的方式有很多，像這張海報便是採用最簡單的隨便壓。插圖的色塊則選分割壓，兩種壓色塊方式可同時使用，但顏色不宜太複雜。
2. 海報除了用麥克筆書寫之外，還可用變體字來寫文案，如此海報感覺會較柔軟。
3. 對等壓的色塊應該是上、下都要壓相同顏色，但是造型可以不一樣。
4. 插圖若用影印上色，則應在插圖後面加些背景。

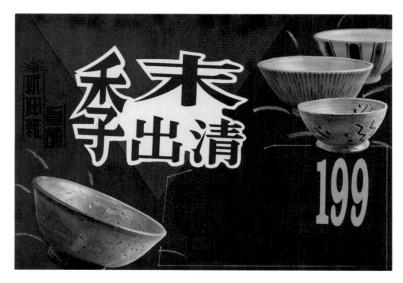

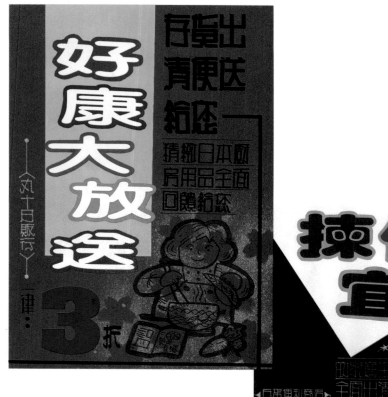

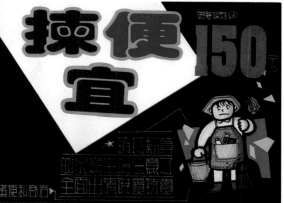

1. 底紙、色塊跟主標題的字顏色若為深色，則字形裝飾的框應選淺色，如此字才不會被底紙的顏色搶走。

2. 海報除了一些固有因素之外，還可加上飾框來穩定畫面，但仍遵守一個原則，顏色不宜複雜。

3. 印刷字體有很多種，我們可以選擇可愛的疊圓字體加上活潑的插圖使整張海報更具可看性。

1
2 3

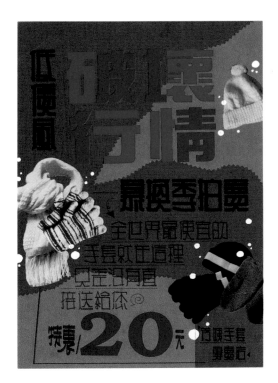

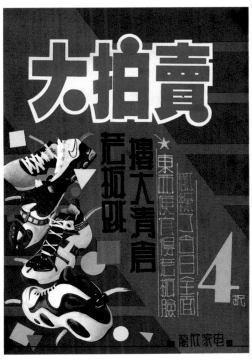

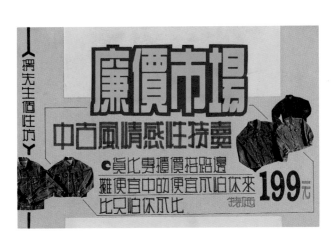

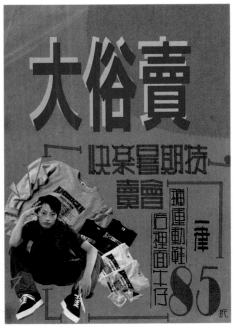

1. 去背的圖片沒有壓色塊時，可以用立可白來做點綴。
2. 用廣告顏料彩繪時可再加上相同色系的小紙張來做輔助。
3. 選擇相同的牛仔衣圖片來做插圖時，應挑選大小有差異的圖片一起貼，不能把相同大小的貼在一起這樣會沒有前後的感覺。
4. 雜誌圖片除了去背、角版的方式之外還可應用成分割來做背景，別具一番風格喔！

★中原嚕啦啦社簡史

嚕啦啦其正式名稱為：「中國青年反共救國團，中國青年服務社假期活動服務員」其成員均來自新竹以北，各大專院校的優秀青年，每年招收一期，而中原嚕啦啦即是參加所舉辦的講習訓練和甄選活動的中原學生。

起初，這群中原嚕啦啦們並沒有成立社團，但在活動中心，各社團、各系學會，紛紛大展其才。

民國80年四月，學校舉辦第11屆煦馨及第13屆啟瞳活動，當時22期學長姊有多位擔任此活動服務員，活動結束後深覺有成立社團的必要，因此遂由21期學長草擬章程，22期等餘人發起，向學校申請社團，於80年九月「中原嚕啦啦」社成立。

如今社團成立至今已6年了，在27、

28期同心努力下，繼續進行傳承與成長；為推廣學校全人教育之理念，及落實社會的訓練計劃，故創辦「桃園地區高中職幹部培養營」且在下學期時，更擴大美工營，以培養校園專業美工人才，繼續開創中原嚕啦啦的發展。

★歷屆社團記錄

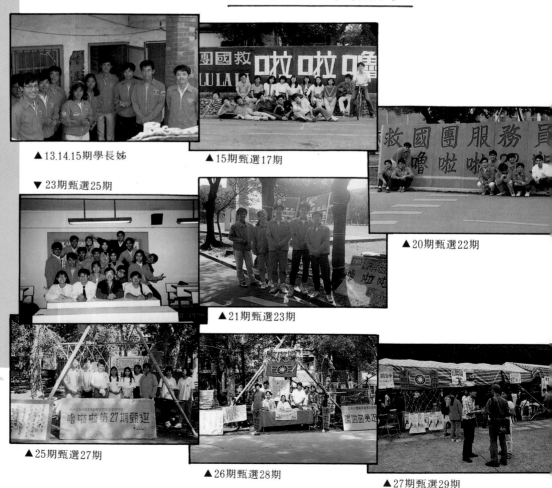

▲13.14.15期學長姊

▲15期甄選17期

▼23期甄選25期

▲20期甄選22期

▲21期甄選23期

▲25期甄選27期

▲26期甄選28期

▲27期甄選29期

第一次集合：

以晚會的型式，讓新生更了解中原嚕啦啦。

甄選：

考驗新生才能，並觀察其機智及壓力下之反應。

甄選之跑步：

觀察新生體能狀況，並加強其體能。做野營準備。

甄選之野訓：

以嚴格的訓練課程、教導山野技巧，強調社團學長姊制度，讓新生更了解社團運作。

技能週：

維持二個禮拜緊密的山野團康，美工課程的教導訓練。

快樂耶誕夜：

做整學期見習學弟妹的技能驗收並以晚會舉社聯歡。

曲冰行：

山野技能實地操作、並促進社員交流。

宏哲學長家一日遊：

每年固定至13期宏哲學長家與其它老期學長姊聯誼。

送舊：

祝福將畢業的學長姊。

老期學長姊聚餐：

回收老期學長姊。

授服：

給見習學弟妹肯定、授與授服，使其成為正式學弟妹。

★POP美工營活動規畫

- 活動名稱：中原嚕啦啦第五屆美工營。
- 活動時間：86年4月12、13日
- 活動地點：桃園縣八德市霄裡國小
- 招生對象：中原大學學生
- 招生人數：70人
- 主辦單位：中原大學嚕啦啦社
- 專任老師：簡仁吉老師

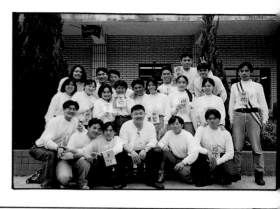

美工營簡史

　　中原嚕啦啦美工營，由嚕啦啦23期學長姊為加強學弟妹美工技能所創辦，成立四年來，深獲好評。今年第五屆活動更擴大為兩天一夜的營隊性質，推廣至校內學生，並強化師資，其活動宗旨在於讓對美工及海報製作有興趣的同學，能藉此活動學習更專業的美工技巧，知識，並為各社團培養美工人才，並藉此活動讓全校同學更瞭解「嚕啦啦」，讓嚕啦啦成為大家的好朋友。

課程簡介

POP→共分為兩單元，前半段教授POP基本技巧，使其快速入門；後半段將技巧運用於海報實作，讓POP與海報融合一體。

生活色彩學→簡單講解色彩的屬性、以及搭配的技巧，並以色塊的運用，增加海報可看性。

個性變體字→與POP相同，先教導個性字書寫技巧，包括執筆的方法與運筆的技巧，接下來利用書籤的製作，將個性變體字的特性充分發揮。

圖片技巧與編排構成→將以上三堂課〈POP、個性變體字及生活色彩學〉讓所學得的技術運用編排方式，適當的用在海報實作上，並指導圖片的挑選與剪裁，作品更豐富。

美工營流程

時間 / 日期		4月12日	4月13日
06:30～07:00		準備 "彩" 繪大地 報到	金喇叭
07:00～07:30			晨間活動
07:30～08:00			黃色酒店
08:00｜12:10			白色情迷 —色彩學
12:10｜13:00	12:40—13:10		黃色酒店
13:00｜13:30	13:10—13:30		紫色情緣
			小歇
13:30～14:00	13:30｜15:00	車程	紅色情深— 圖片技巧＋ 編排構成
14:00～14:20		紫色情緣	
14:20～14:50		橘色情濃	
14:50｜17:50	15:00｜19:00	藍色情挑 —POP	彩嘛 —海報實作
17:50～18:30		黃色酒店	
18:30｜20:30	19:00｜20:00	晚會	橘色情長
20:30｜22:40		黑色狂想曲 —變體字	快樂賦歸
22:40～23:00		綠色快活	
23:00｜		灰暗地帶	

活動剪影

●始業式

●POP麥克筆教學

●晚會活動

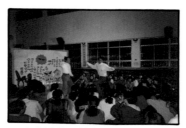

●晚會活動可催化學員對營隊的
　認可，增加其學習興趣和效果

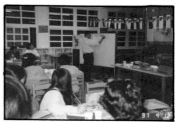

●變體書法常用一般美工卡片，
　海報增加其具中國與味道的美
　感

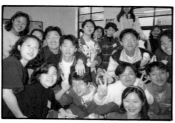

●我們說早餐和照相比較當然是
　照相比較重要

●生活色彩學讓我們更了解顏色
　的搭配運用，使我們的海報更
　協調，更具美感

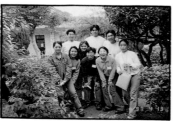

●橘色情長，留影留念，只因這
　多彩的營隊，多彩的伙伴

●結業式祝福各位，期待你們的
　成長，向學校再見！

●男生追女生隔坐山

●女生追男生隔層紗

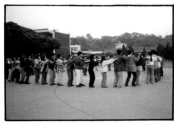

●晨間活動可快速提高學員精神
　狀況，為下一堂課繼續加油。

●人說：「一日之在於晨」。
　人說：「早起的鳥兒有蟲
　　　　吃」。

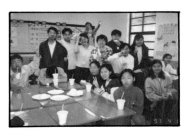

●專家說一日三餐中以早餐最為
　重要。

●編排構成告訴我們海報的基本
　架構，使我們的海報不致於太
　雜亂、失去美感。

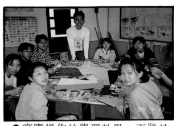

●實際操作的學習效果，更勝於
　「紙上談兵」。

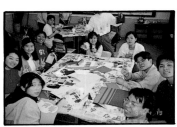

●寓教於樂，大家！來彩嘛！來
　彩吧！大家！

●頒獎，給優秀學員的肯定和鼓
　勵。

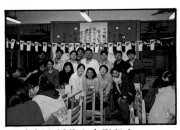

●老師和授獎人合影留念。

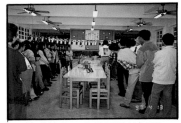

●營隊結束了！終因異性相吸，
　男女各自選擇自己心儀的對象
　互贈書卡。

後記

　　中學時期讀書的日子是灰色的，而到了大學多彩的社團活動和生活，可使原本苦悶的讀書生涯更多樣化、多彩化，更可使你學生生涯有更多回憶。

　　中原嚕啦啦美工營充滿了多顏色的彩，為了在身上塗滿這些彩，和大夥一起挑燈苦戰，製作海報、美工、場佈、籌備會議……等苦差事，雖然累、但劃下句點、望著我們曾辛勤耕耘的田地、如今豐收了，露出滿意的笑容，像是對世人說著—「這一切都那麼值得」。

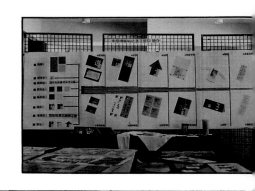

★營隊CI

CI說明

先設訂出一特定商標〈Mark〉之後；再送出標準色、專用字，目次、主標語，副標語作為說明及輔助說明；最後在輔助色的搭配襯托下、產生各種組合及變化，進而應用在各種物件上。

一、商標及沿革：

　　原美工營創辦時，嚕啦啦23期瓊惠學姐是用五個矩形色塊（紅、黃、綠、橘、藍）依序成扇狀攤開，以多樣色彩代表營對的豐富性；而今年為了商標的方便製作及量產、遂從中精粹出三原色（紅、黃、藍）並重新加以組合成為現今的商標，但其精神乃是象徵營隊多彩意義。

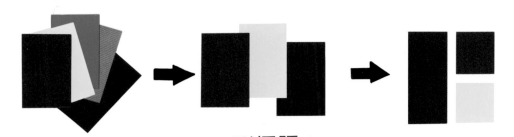

二、標準字：

三、副標語：

讓彩在挑燈的日子氾濫

〝彩〞字説明「顏色」，平常大學生活中大都是挑燈夜的黑白世界，希望藉由參加美工營，能多添加一些色彩，使得彩從此可以氾濫到每個人的日常生活。

四、標準色：

五、輔助色：

六、專用字： ## 嚕啦啦第五屆美工營

七、變化：

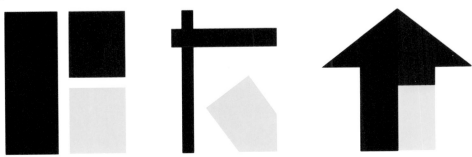

邀請函
吊牌
宣傳海報
精神標語

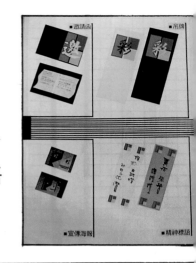

● 邀請卡即是商標
的變化加以輔助
色黑色為底色，
製成的一張小
卡，精緻又美
觀。

● 吊牌以黑色，白色為底，貼上商標，兩吊
牌互相對比，形成明顯的標誌。

● 現場成列效果。

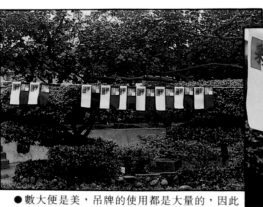

● 數大便是美，吊牌的使用都是大量的，因此
可帶來良好的效果又是最方便區隔空間的方
法，是營隊場佈的好幫手。

● 海報

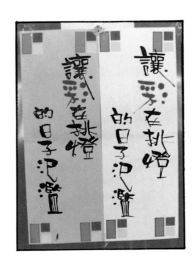

● 海報張貼於校園公佈欄上，更是顯眼。

● 神標語張貼於教室、走廊，具十足美工營氣勢。

地標

學員手冊

宣傳DM

寢室海報

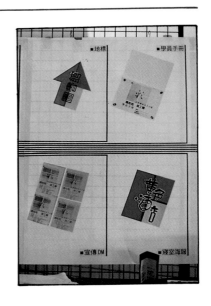

●地標〈圖書館由此去〉。

●學員手冊。

●宣傳DM。

●寝室海報（橘子
窩就是我們滷蛋
的寝室啦！）

●寝室海報搭配精神標語現場。

●活動現場的佈置。

營服

學員名牌

桌牌

營隊包裝

●營服及印刷絹版。

●學員名牌。

●桌牌。

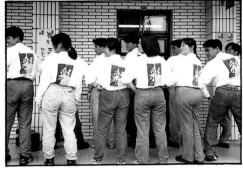

●看我們的營服、炫爆了。

序

挑燈苦讀的日子是黑、灰、白
上課兩粒黑黑的珠子
望著一抹閃白的黑
下課 一滴 二、三滴
或聚或散 若即若離的小黑點
走在校園的長廊
像一條黑色的河
流向死海

吱啦啦 美麗的花蝴蝶
終戀著前世今生
不肯放棄將謝的花
拼了命 將身上的彩
撒滿整個荒蕪
要讓 我 在你挑燈的日子
～泛濫～

跋

若說你我是含苞不放的紫丁香
校園即是貧瘠的三角洲
吱啦啦就是柏油服勘黑的尼羅河
每到美工營的節令
每一次的泛濫
即是每一次的恩寵

讓你含苞不放的愛慾
綻開快樂的天堂彩
透出淡淡的清香
不同我萬馬奔騰的來
去特 輕輕一聲『莎喲哪哪！』

期待各位彩繪自己的大學生活
期待下一次的泛濫

漏網鏡頭

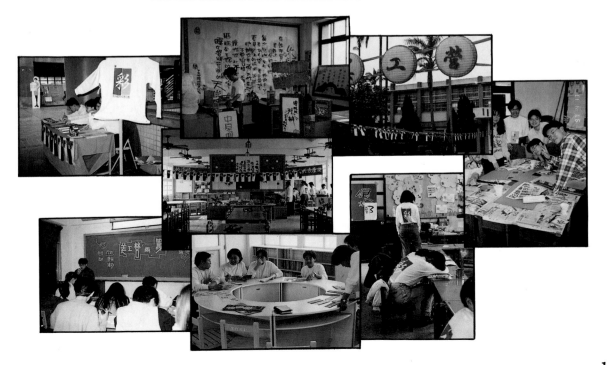

中原嚕啦啦美工營成果展：

活動時間：5月5日、6日
活動地點：活動中心展覽室
展出內容：學員作品展示、POP書籍
　　　　　拍賣、竹片製作拍賣、社
　　　　　團成果展示
活動目的：對中原學生展示美工營做
　　　　　人的成果。

●展覽室入口。

●成果展海報。

●吊牌應用於宣傳
　的實例。

● 大家往這走。

●展示POP書籍。　　　　　　　　　　　　　　●學員作品。

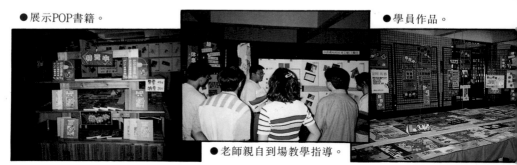

●老師親自到場教學指導。

●社團評鑑。

●嚕情。

●精緻美工、竹片。

大家的悄悄話

總協的私語：

所謂感言、除了有心裡的感想外、還有該感謝的人，而心理最深的感想、就是感謝我的同期學弟妹，沒有你們就不會有今天的成果、Thank you very much from the bottom of my heart。

中原Lu 27正澤

副總協：

美工營感言？啊…喔…談談成果展吧！忙了一整天（晚上沒睡覺）看到了海報告示牌、社團評鑑、營服、CI簡介……等佈置真的！忙了一個月有餘的美工營是值得的。

中原Lu 26怡君

值星：

這三天學員都很聽話、實在是我最大欣慰、同時大伙的配合，是我最大的助力。

中原Lu 28成瀚

行政組組長：

隨著課堂一節節的進行、學習效果一一呈現，看到學員臉上的喜悅集成就感多天的疲倦也一掃空。

中原Lu 27宗祺

生活組組長：

生活組要處理的事務，還真是量大而繁瑣，沒有值日的盡責及大夥的合力幫忙就不能如此順利衷心感謝你們。

中原Lu 28秋蘭

活動組組長：

看著同學累了時，還能快樂地為下堂課而準備是活動組最大的欣慰。

中原Lu 28豐哲

醫助：

提著醫藥箱，跟著學員渡過一堂又一堂的課程，而我把老師的學問都學到手了。

中原Lu 29貞霓

工作人員名單

指導主任—林康平主任（課指組主任）
活動大哥—李敬恩大哥（課指組大哥）
營　主　任—許永忠主任（生輔組主任）
營指導老師—簡仁吉老師
總　　協—翁正澤（心理三）
副　總　協—葉怡君（物理二）
值　星　官—彭成瀚（醫工二）
課　程　組—陳志仁（化工三）
　　　　　杜玉婷（商設二）
　　　　　謝明芳（化工一）
　　　　　王姿婷（商設一）
行　政　組—陳宗祺（建築三）
　　　　　曾德崴（心理二）
　　　　　張勝超（工工二）
　　　　　陳耕宇（化學一）
　　　　　章文駿（醫工一）
　　　　　紀曉恩（機械一）
生　活　組—吳秋蘭（企管二）
　　　　　張珮鈺（國貿一）
　　　　　李順勝（機械一）
活　動　組—黃豐哲（工工二）
　　　　　林子翔（化工一）
　　　　　楊昆穎（電子一）
總　務　組—葉怡君（物理二）
醫　　助—朱貞霓（電機一）

老師的叮嚀：

感謝中原嚕啦啦社密切的配合，促使美工營可順利完成，並獲得極高的口碑，感謝所有的工作人員，一起暢遊有趣的POP世界！

POP 推廣中心 創意教室

・環境佈置陳列班

特價區

展示區

特價中

・造形插畫班

■POP推廣中心，本部開班內容介紹

- 由POP權威簡仁吉老師率領專業師資群主持
- 培養第二專長，皆可輕鬆成爲POP高手
- 不需基礎，保證學會，否則退費
- 專業教材、輔助教學、紮實課程、舒適環境
- 學習年齡層次廣泛不限任何職業

開班課程：

POP正字海報班　POP活字海報班　變體字海報班
造形插畫班　環境佈置陳列班……等

新課程陸續推出，敬請期待！

・POP正字海報班

・POP活字海報班

・變體字海報班

北星信譽推薦

● 專業引爆・全新登場 ●

POP字學 祕笈叢書

1. POP正體字學
2. POP個性字學
3. POP變體字學（基礎篇）
4. POP變體字學（應用篇）
5. POP創意字學（白底篇）
6. POP創意字學（色底篇）

全國第一套最有系統易學的POP字體書籍

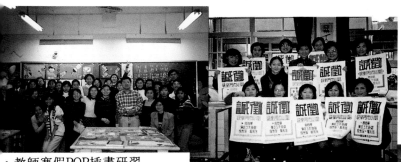

・教師寒假POP插畫研習

・內湖國小週三POP研習成果發表

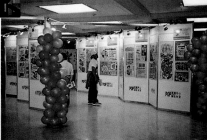

☐ POP推廣中心校外推廣內容

- ●機關團體授課 (1)國中國小課後研習 (2)幼教相關機構 (3)各機關研習班隊
- ●社團指導 (1)廣告研習社 (2)美術〈工〉社 (3)POP社
- ●演講 (1)社團學會幹訓課程 (2)各機關團體研習
- ●美工營隊 (1)學生會 (2)系學會 (3)校園各社團

本推廣中心以最誠摯的心推廣POP教育，受到熱烈的回響意者請提早預約，以免向隅！

・POP創意大展

・海洋大學 POP美工 營隊

學習POP・快樂DIY

挑戰廣告・挑戰自己

意者 請洽	地址：台北市重慶南路一段77號6F之3
	電話：(02)2371-1140　　(02)2371-1270

必屬教學好書

● 字體、海報、叢書陸續出版中敬請期待 ●

全國第一套最有系統易學的POP海報書籍

POP海報系列叢書

1. POP海報祕笈（學習海報篇）
2. POP海報祕笈（綜合海報篇）
3. POP海報祕笈（手繪海報篇）
4. POP海報祕笈（精緻海報篇）
5. POP海報祕笈（店頭海報篇）
6. POP海報祕笈（創意海報篇）
7. POP海報祕笈（設計海報篇）

POINT OF PURCHASE

北星信譽推薦・必備教學好書

日本美術學員的最佳教材

定價／350元

定價／450元

定價／450元

定價／400元

定價／450元

循序漸進的藝術學園；美術繪畫叢書

定價／450元

定價／450元

定價／450元

定價／450元

最佳工具書

・本書內容有標準大綱編字、基礎素
　描構成、作品參考等三大類；並可
　銜接平面設計課程，是從事美術、
　設計類科學生最佳的工具書。
　編著／葉田園　　定價／350元

POP 海報祕笈

（精緻海報篇）

定價：450元

出 版 者：新形象出版事業有限公司
負 責 人：陳偉賢
地　　址：台北縣中和市中正路322號8F之1
電　　話：29207133・29278446
F A X：29290713

編 著 者：簡仁吉
發 行 人：顏義勇
總 策 劃：陳偉昭
美術設計：黃翰寶、張斐萍、簡麗華、李佳穎
美術企劃：黃翰寶、張斐萍、簡麗華、李佳穎

總 代 理：北星圖書事業股份有限公司
地　　址：永和市中正路462號5F
門　　市：北星圖書事業股份有限公司
地　　址：永和中正路498號
電　　話：29229000（代表）
F A X：29229041
郵　　撥：0544500-7北星圖書帳戶
印 刷 所：皇甫彩藝印刷股份有限公司

行政院新聞局出版事業登記證／局版台業字第3928號
經濟部公司執／76建三辛字第21473號

（版權所有，翻印必究）
■本書如有裝訂錯誤破損缺頁請寄回退換■

國家圖書館出版品預行編目資料

POP海報秘笈，精緻海報篇／簡仁吉編著. --
第一版, -- 臺北縣中和市：新形象, 1998[
民87]
　　面：　　公分
　　ISBN 957-9679-42-8（平裝）

1. 美術工藝 - 設計　2. 海報 - 設計

964　　　　　　　　　　　　　　87010122

西元1998年10月　第一版第一刷